주니어 9
대학

글쓴이 | **김상규**

대학에서 디자인을 전공하여 디자이너와 큐레이터로 활동했다.
현재는 서울과학기술대학교 디자인학과 교수로 있다.
저서로는 『의자의 재발견』,『어바웃 디자인』,『디자인과 도덕』등이 있고,
번역한 책으로는 『사회를 위한 디자인』등이 있다.

그린이 | **김재훈**

홍익대학교 미술대학 섬유미술학과를 졸업하고,
연세대학교 커뮤니케이션 대학원에서 영상디자인을 전공했다.
홍익대학교 시각디자인학과에서 '글쓰기와 이미지',
서울여자대학교 시각디자인학과에서 '일러스트레이션'을 강의했다.
저서로는 『디자인 캐리커처』,『라이벌』,「어메이징 디스커버리」등이 있다.

 디자인은 공감이라고? | **디자인학**

1판 1쇄 펴냄 · 2014년 8월 27일 1판 5쇄 펴냄 · 2020년 7월 15일

지은이 김상규
그린이 김재훈
펴낸이 박상희
편집주간 박지은
기획·편집 이해선
디자인 오진경
펴낸곳 (주)비룡소
출판등록 1994.3.17. (제16-849호)
주소 06027 서울시 강남구 도산대로1길 62 강남출판문화센터 4층
전화 영업 02)515-2000 팩스 02)515-2007 편집 02)3443-4318,9
홈페이지 www.bir.co.kr
제품명 어린이용 반양장 도서
제조자명 (주)비룡소
제조국명 대한민국
사용연령 3세 이상

ISBN 978-89-491-5359-9 44600 · 978-89-491-5350-6 (세트)

이 도서의 국립중앙도서관 출판예정도서목록(CIP)은 서지정보유통지원시스템 홈페이지(http://seoji.nl.go.kr)와
국가자료공동목록시스템(http://www.nl.go.kr/kolisnet)에서 이용하실 수 있습니다.(CIP제어번호: CIP2014022701)

이 서적 내에 사용된 일부 작품은 SACK를 통해 VEGAP와 저작권 계약을 맺은 것입니다.

디자인은
공감이라고?

디자인학

김상규 글 김재훈 그림

비룡소

오랜만에 가족과 함께 외식을 하러 음식점에 갔더니 낯설지 않은 실내 분위기에 눈에 익은 테이블과 의자가 있습니다. 또 집으로 돌아오는 길에 지하철에서 열심히 책을 읽는 사람이 눈에 띄었는데 가만히 보니 그 책이 몹시 친숙합니다. 바로 자신이 디자인한 것이기 때문이죠. 디자이너라면 심심찮게 겪는 일입니다.

디자이너가 느끼는 기쁨이자 보람이 바로 이런 것이지요. "그거 제가 디자인한 거예요."라고 우쭐대려는 마음은 아니지만 애써 디자인한 것을 사람들이 즐겨 사용하고 봐 준다면 누가 뭐래도 뿌듯한 일입니다. 아마도 이 생각을 하면서 디자이너를 꿈

꾼 사람이 많을 거예요. 저도 그랬으니까요.

사람들은 생활하면서 크고 작은 불편을 느낍니다. 어떤 문제를 발견하게 된 것이지요. 그 문제를 해결하기 위해 고민하고 아이디어도 떠올립니다. 구체적으로 그 문제를 해결할 방법까지 제시하기도 하지요. 이때 발견부터 제안에 이르는 모든 단계를 '디자인 과정'이라고 할 수 있습니다.

꼭 문제점이 아니더라도 사람들은 지금과는 다른 무언가를 찾습니다. 시대가 바뀌면 관심을 두는 대상도 달라지고 새로운 것에 흥미를 느끼게 됩니다. 이렇게 더 나은 삶을 위해 창의적인 생각을 실현하는 것이 디자인의 기본적인 출발점이랍니다.

그래서 디자인은 생각하고 만들어 내는 활동이라고 할 수 있습니다. 앎과 실천이 함께 이루어지는 것이지요. 만든다는 것은 구체적으로 책이나 가구를 디자인해서 사람들이 읽고 사용하도록 하는 일을 의미하지만, 폭넓게 보면 적합한 방법을 찾아서 공유한다는 뜻이기도 합니다. 디자인은 사회적 활동이기 때문입니다. 이 활동의 목적은 보편적 아름다움의 실현이라고 할 수 있어요. 이를 실현하려면 계획하고 구상한 것을 구체적으로 표현해야 한답니다.

학문적으로 보면, 디자인학은 공학, 예술, 경영학, 인문학에 조금씩 걸쳐 있습니다. 그렇다고 이 모두를 섭렵한다는 뜻은 아

닙니다. 디자인학이 통합적인 사고를 하는 학문이라는 의미이지요. 사람들의 삶이란 무척이나 다양하고 복잡하거든요. 사람들이 만족감을 갖고 멋스럽게 살 수 있도록 상품을 창작하는 일은 물론 중요합니다. 하지만 사람들이 사물과 정보, 공간을 보는 안목을 갖고서 지혜롭게 그 모든 것을 누리며 살아갈 수 있도록 돕는 일도 창작에 못지않게 중요합니다.

디자인이 기술에 그치지 않고 학문으로 연구되는 이유는 사람들의 삶이 단순하지 않고, 또 사회가 지속적으로 변화해 가기 때문입니다. 사람들이 원하는 무엇인가를 더 아름답고 유용하게 만들고, 보다 의미 있고 가치 있게 만들기 위해서는 디자인 연구가 필요합니다. 우선 오늘날 우리에게 아름다움과 유용함이 어떤 것인지 알아야 하고, 지금 우리가 의미 있고 가치 있다고 여기는 것이 무엇인지도 진지하게 생각해야 하지요. 다시 말해서, 디자인은 사람들이 추구하는 미와 유용성, 가치에 대해 탐구한 결과라 할 수 있습니다. 이 책을 천천히 읽다 보면 디자인에 대한 더 흥미진진한 이야기들을 만날 수 있을 것입니다.

1부

모든 게
디자인이라고?

석기 시대

원시인이

최초의

디자이너라고?

동굴 벽화와

돌도끼

1879년 스페인 북부의 어느 동굴에서 놀라운 일이 일어났어요. 인류의 조상인 '동굴 인간'의 흔적을 찾는 고고학자 아빠를 따라왔던 여덟 살짜리 여자아이가 벽에서 그림을 발견했습니다.

"아빠, 여기 봐요. 소가 있어요!"

우리가 알고 있는 알타미라 동굴 벽화는 이렇게 세상에 알려지게 되었어요. 최소 1만 4,000년 전에 그려진 것으로 추정되는 이 벽화에는 들소와 사슴을 비롯한 동물들이 웅크리고 있거나 뛰어다니는 모습이 생생하게 담겨 있어요. 훗날 파블로 피카소가 이 동굴에 방문하고선 "우리 가운데 누구도 이렇게 그릴 수

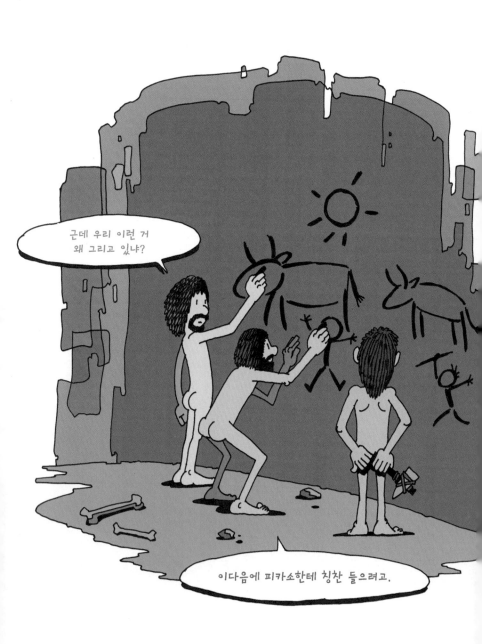

없어."라고 극찬했을 정도였대요.

이 그림은 그림 솜씨를 자랑하려고 했다기보다는, 아직 문자가 없던 시대에 사냥을 하던 상황을 기록하기 위해 새겨 둔 것이라고 할 수 있어요. 동굴에 살던 인간이 거창한 의미를 갖고 들소와 사슴을 그리지는 않았겠지만 창작의 의미도 분명히 있었을 거예요. 이미지를 만들어 낸 것이니까요. 디자인의 본질은 커뮤니케이션 기술이라고 하는데 이 말에 따르면 이와 같은 동굴 기록도 오래된 디자인이라고 할 수 있습니다.

기록을 하고 알리는 것에는 문자와 이미지가 사용됩니다. 국회 의원 선거 때마다 벽에 붙는 포스터, 길에서 나눠 주는 홍보물도 그런 예가 됩니다. 그렇지만 동굴 벽화처럼 이미지로만 의미를 전달하는 경우도 있습니다. 픽토그램(그림 문자)이 바로 그런 것이지요. 낯선 나라에서 급히 볼일을 봐야 하는데 남자, 여자 화장실 표시가 그곳 언어로만 적혀 있다면 큰 실수를 할 수 있겠지요? 올림픽에서 경기 종목을 알리는 픽토그램도 서로 다른 언어를 사용하는 전 세계 사람들이 이해할 수 있도록 간결한 이미지로 만든 것입니다. 픽토그램은 언어의 장벽을 뛰어넘는 의사소통의 방법인 셈이지요.

인간은 동굴에서 벽화를 그리기 시작할 무렵, 손으로 무엇인가를 만들기도 했습니다. 손의 능력을 보완하기 위해 일찌감치

도구를 이용했던 것이지요. 처음에는 자연 속의 사물을 그대로 사용했지만 손으로 다루기 편하면서 기능을 강력하게 하기 위해 도구를 디자인하기 시작했습니다. 돌도끼를 생각해 보면 무엇인가 부수고 자르기 위해 날카로운 도구를 만들려고 했음을 알 수 있습니다. 필요한 도구를 만들어 냈으니 이것도 오래된 디자인이 되겠지요. 학자들은 도끼를 만든 이들을 '호모 하빌리스', 즉 손재주가 있는 사람이라고 이름 붙였답니다. 그러니까 인간은 무엇인가를 디자인하는 능력을 타고난 것이지요.

동굴 벽화가 인류 역사에서 이미지를 디자인하는 최초의 장면이라면 돌도끼는 사물을 디자인하는 최초의 장면이라고 할 수 있습니다.

디자인을 '산업디자인'이라는 범위로 좁혀서 생각한다면 분명히 산업 혁명 이후의 공장에서 최초의 장면을 찾아야 할 것입니다. 그럼에도 불구하고 이미지와 사물을 디자인하는 행위의 기원을 찾아 오래전으로 시간을 거슬러 올라간 이유는 인간에게 잠재된 능력을 설명하기 위해서입니다. 그 능력은 디자인의 중요한 속성인 문제 해결 능력을 말합니다. 디자이너라는 직업이 생기고 전문가가 등장하기 이전에도 인간은 주어진 문제를 해결하면서 살아왔습니다. 그리고 그러한 행위가 디자인이라고 생각하는 것이 디자인을 이해하는 출발점이 됩니다.

값비싼 물건만

디자인된
것일까?

디자인이라는 말이 낯설지는 않지요? 여기저 기서 쓰고 있으니까요. 사람들은 멋진 물건을 보면 "와, 디자인 이 끝내준다!"라고 하고, 옷을 고를 때도 "이 디자인 어때?"라고 물어봅니다. 또 디자인의 시대다, 인생을 디자인한다, 미래를 디 자인한다는 거창한 표현도 들어 보았을 거예요.

그런데 정작 디자인이 뭐냐고 물으면 우리는 어떻게 대답할 까요? 예쁘고 세련된 것이라고 답할 수 있을 거예요. 또 사용하 기 편한 것이라고 답할 수도 있고요. 그렇지만 그것만으로는 충 분한 답변이 되지 못하지요. 흔히 사용하는 말인데도 왜 설명 하기가 쉽지 않을까요?

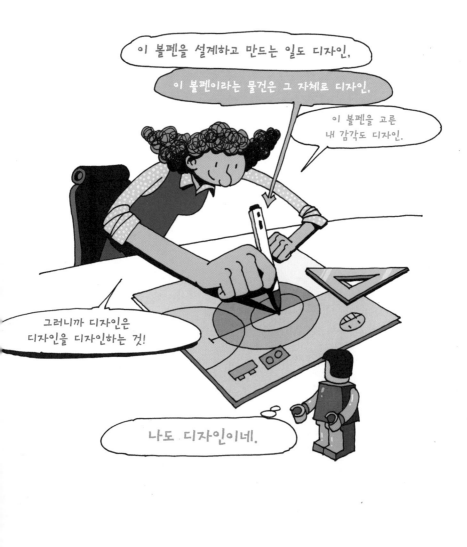

그것은 디자인이라는 낱말 자체가 알쏭달쏭한 구석이 있기 때문입니다. 디자인은 명사로도 사용되지만 동사로도 사용되고, 또 과정을 말하기도 하고 결과를 말하기도 하는 데 함정이 있답니다.

'디자인'은 디자인 분야를 가리킬 때도 있고, 구체적인 결과물을 가리킬 때도 있습니다. 또 과정이나 행위를 말하기도 하지요. 그러니까 관심 있는 분야가 무엇이냐는 질문에 답할 때도 '디자인'이라고 말하고, 포스터와 같이 창작한 결과물을 말할 때도 '디자인'이라고 합니다. 심지어 무엇을 하고 있냐는 질문에 답할 때도 '디자인'을 하고 있다고 답하는 것이지요.

'문학'을 예로 들면 좀 더 분명히 구분할 수 있습니다. 문학이라는 장르에서 시나 소설을 '문학 작품'이라고 부르고, 그 작품을 창작하는 과정을 '글쓰기', '작문'이라고 표현하지요. 그런데 디자인의 경우는 결과물이나 과정 등 모든 것을 '디자인'이라고 표현한답니다. 이처럼 디자인이라는 말 자체에 여러 가지 뜻이 담겨 있다 보니 헷갈릴 수밖에 없지요.

흔히 우리가 접할 수 있는 디자인을 한번 살펴봅시다. 먼저 여러분이 갖고 있는 필기구를 볼까요? 그 필기구 또한 누군가 디자인했겠지요. 그리고 여러분은 그것이 맘에 들어서 샀을 거예요. 그러면 그것을 디자인한 과정도 디자인이고, 디자인의 결

과로 탄생한 그 필기구 자체도 디자인입니다. 또 여러분이 맘에 들어 했던 필기구의 스타일도 디자인이지요.

그런데 예쁘거나 세련된 것이 아니라면 디자인이 아닐까요? 값비싼 물건만 디자인된 것일까요? 여러 색이 나오는 볼펜도 디자인된 것이고 모나미 153처럼 간단한 형태를 가진 볼펜도 디자인된 것이랍니다. 용도에 맞게, 적절한 가격에 맞추어 디자인되었다는 점이 다를 뿐이죠.

집에서 사용하는 의자나 소파와 달리 공공장소에 있는 의자나 소파, 공원의 벤치는 좀 투박해 보이죠? 그런 경우 여러 사람이 앉는 것이기 때문에 튼튼해야 하고, 국민의 세금으로 마련하기 때문에 많은 돈을 들일 수도 없다는 조건이 따라요. 그래서 오래 사용하도록 디자인하다 보니 그다지 세련되거나 편안해 보이지는 않을 거예요.

결국에는 우리가 입는 옷이며 타고 다니는 자전거, 가구 등 우리 주변에서 볼 수 있는 인공물은 모두 디자인된 것이라고 할 수 있답니다. 목적에 잘 맞게 디자인되었다면 좋은 디자인의 기본적인 조건을 갖춘 것이고요.

주니어 대학

디자인에는 이미지와 공간도 포함되어 있어요. 책을 생각하면 표지뿐 아니라 본문도 디자인된 것이랍니다. 어떤 글꼴을 쓰고 여백을 어떻게 두며 사진을 어떤 위치에 두어야 책의 내용이 잘 전달될지 고려해서 디자인하는 것이지요.

또 인터넷에서 정보를 찾아가는 검색 과정도 디자인된 것이랍니다. 화면을 어떻게 구성해야 사용자가 원하는 정보를 쉽게 찾을지, 그다음 페이지로 넘어갈 때는 어떤 내용을 어떻게 보여주어야 실수를 줄이고 더 편하게 보일지 디자인하는 것이지요.

생활 계획표
작성도

디자인이라고?

사람들은 매일 무엇인가를 계획하고 그것을 해내려고 합니다. 크든 작든 자신이 어떤 목표를 세웠기 때문에 그것을 이루기 위해서 계획을 세우겠지요. 이것은 큰 의미에서 디자인을 하는 과정이라고 볼 수 있습니다. 그래서 빅터 파파넥이라는 디자이너는 인간이 행하는 거의 모든 행위가 디자인이라고 정의했어요. 디자인은 모든 인간 활동의 기초라고도 했고요. 더 구체적으로 말하면 "예측 가능한 결과를 향한 모든 행위의 계획과 조직이 디자인 과정을 구성한다."고 합니다.

파파넥은 디자인이 무엇인지 좀 더 이해하기 쉽게 예를 들었어요. "디자인은 또한 책상 서랍을 정리하고, 사랑니를 뽑고, 애

플파이를 굽고, 야구 경기의 조를 편성하고, 어린이를 교육하는 일이기도 하다."라고요.

무엇을 그리거나 만드는 것이 디자인이라고 알고 있는 사람들에게는 파파넥이 한 말이 의아하게 여겨질 거예요. 왜냐하면 지금까지 학교나 사회에서 디자인을 거의 미술 활동으로 경험했기 때문이지요.

그럼 여러분이 방학 때 생활 계획표를 작성하던 기억을 떠올려 볼까요? 아마도 시계 모양을 본떠서 동그라미 안을 채우고 알록달록한 색을 칠해서 완성했을 거예요. 그것 자체는 그림처럼 보이지만 사실은 언제 일어나고 얼마나 공부하고 쉴지 고민해서 나온 결과입니다. 그러니까 생활 계획표는 하루의 시간을 어떻게 잘 활용할지 일과를 디자인한 것이라고 할 수 있습니다. 예쁘게 잘 그리기만 해서는 안 되고 계획을 잘 짜야 진짜 생활 계획표가 되겠지요. 그래서 디자인은 의미 있는 질서를 부여하는 계획이자 의식적이고, 직관적인 노력이라고 말합니다.

여기서 중요한 낱말은 '계획'한다는 말입니다. 의미 있는 일을 계획한다고 하면 더 정확할 겁니다. 이쯤에서 디자인의 어원을 한번 살펴볼까요? 디자인은 '구별되는 기호로 나타내다, 선으로 그리다, 가리키다'라는 뜻을 지닌 라틴 어 '데시그나레(designare)'에서 파생되었습니다. 영어의 '디자인'은 '그리다'라

는 뜻과 '계획하다'라는 뜻을 동시에 담게 되었습니다. 이 뜻은 프랑스 어의 두 가지 표현에서 더 분명히 드러납니다. 흔히 '데 생하다'라는 표현으로 익숙한 'dessin'이라는 말이 사용되는 한 편, 의도와 계획을 뜻하는 'dessein'이 디자인의 개념을 나타내 기도 합니다.

 말하자면 어떤 물건을 디자인한다는 것은 생각을 담는 일이 라고 할 수 있어요. 훗날 사람들이 그 물건을 찬찬히 보면 그것 을 디자인한 사람의 생각을 조금은 읽어 낼 수 있답니다. 그래 서 런던 디자인 뮤지엄의 관장인 데얀 수직은 "디자인은 세상 을 바라보는 효과적인 방식을 제공해 줄 수 있다."고 했습니다. 그러니까 디자인은 물건을 갖고 싶게 만들기보다는 세상을 어 떻게 바라볼까 생각할 수 있도록 돕는다는 뜻이겠지요.

보이지

않는 것을

디자인한다고?

디자이너가

필요해!

어느 분야든 전문가가 있기 마련입니다. 디자인 분야에도 다양한 전문가가 있지요. 제품 디자이너, 패션 디자이너, 무대 디자이너처럼 어떤 분야든 디자이너라는 이름을 붙이면 그것이 특정한 직업이 됩니다. 그렇다면 디자이너라는 직업이 언제 탄생했을까요? 또 그들은 무엇을 디자인할까요?

넓은 범위에서 디자인을 본다면, 디자인은 누구나 할 수 있다고 말할 수 있습니다. 실제로 누구나 디자인을 하고 있고요. 누구나 디자인 능력이 어느 정도 있긴 하지만 다른 사람들보다 특별히 뛰어난 재능이 있는 사람도 있답니다. 뛰어난 감각을 타고난 사람도 있을 것이고 학습과 훈련을 통해서 후천적으로 능력

을 개발한 사람도 있을 거예요. 물론 재능을 타고난 사람이 교육을 받으면 훨씬 더 뛰어난 능력을 발휘하겠죠. 그래서 디자인 전문 교육이 시작되었답니다. 이렇게 전문 교육으로 뛰어난 디자인 능력을 개발하도록 한 까닭은 세상에 디자이너가 필요했기 때문이지요.

옛날에는 누구나 옷이나 짚신 같은 물건을 직접 만들어 사용했습니다. 그런데 가령 그릇처럼 아무나 만들 수 없는 물건도 있었습니다. 그릇은 짚신과 달라서 흙을 고르고 형태를 만드는 기술과 감각이 필요했고 가마를 비롯한 시설이 갖춰져야 만들 수 있거든요. 그래서 전문적인 기술을 갖춘 도공이 필요했습니다. 그렇다 해도 전통적인 기술로 물건을 만들던 시대에는 오늘날 디자이너라고 불리는 직업이 필요 없었어요.

하지만 산업 사회에 들어서면서 모두가 직접 물건을 만들거나, 뛰어난 장인 한 사람이 계획부터 만들고 판매하는 것까지 모든 과정을 도맡아 하는 시대가 끝나게 되었답니다. 디자인하는 일과 만드는 일이 분리되기 시작했어요. 이것은 산업 혁명이 일어난 영국에서는 18세기부터 시작된 일이죠.

예를 들면, 웨지우드라고 하는 도자기 공장은 도자기를 대량으로 생산해서 판매하여 많은 이윤을 남기려 했어요. 견본품을 전시하고 사람들의 주문을 받아서 그 물건을 생산하는 방식

을 썼지요. 그런데 문제는 그러려면 견본품과 똑같은 물건을 대량으로 제작할 수 있어야 하는데 장인들마다 조금씩 다른 도자기를 만들어 내서는 불가능했지요. 그래서 원형 제작자 한 사람이 멋진 형태와 문양을 디자인하고, 직공들이 원형과 똑같이 상품을 만드는 작업을 하게 되었어요. 이때 원형 제작자가 바로 디자이너인 것이죠.

처음엔 그림을 잘 그리는 사람이 디자이너로 고용되었어요. 하지만 점점 복잡한 물건을 디자인하고 더 많은 디자이너가 필요하게 되자 디자이너라는 직업이 늘어나고 디자인을 전문적으로 교육하는 곳이 생겨나게 되었지요.

일상 생활용품을 대량으로 생산할 수 있어서 가격이 낮아졌지만 사람들은 누구나 사용하는 똑같은 물건이 아닌 새로운 스타일을 늘 찾았습니다. 게다가 여러 회사가 생겨나고 서로 경쟁하기 시작하면서 다른 회사의 제품과 다르거나 더 좋아 보이게 만들어야 했습니다. 그래서 이때부터 본격적으로 산업디자이너가 필요하게 되었답니다. 감각이 뛰어나고 사람들이 좋아할 만한 형태를 창조해 낼 사람을 찾게 된 것이지요. 당시에는 새로운 스타일을 만들어 낼 사람으로서 산업디자이너가 필요했던 것이기도 합니다.

서체가
왜

중요할까?

공장이 생겨나고 대량 생산이 시작되자 상품을 판매하기 위해서 홍보가 중요하게 되었습니다. 그러자 효과적으로 사람들에게 상품을 알릴 이미지를 디자인할 사람이 필요했지요. 이때 광고 디자인, 포장 디자인 등을 담당하는 디자이너가 생겨났어요.

책과 포스터, 신문과 같은 인쇄 매체가 제작되면서 편집 디자이너, 그래픽 디자이너도 등장했어요. 이들은 이미지뿐 아니라 글도 다루지요. 여러분이 서점에서 책을 고르다 보면 읽기 편한 책이 있는가 하면 읽고 싶은 마음이 들지 않을 만큼 요란하기만 한 책도 있을 거예요. 같은 내용이라고 해도 편집을 어떻게

하느냐에 따라 달라진답니다.

유명한 펭귄 북스의 독특한 디자인은 1947년에 완성되었습니다. 독일 출신의 얀 치홀트가 펭귄 출판사의 책임 디자이너로 있을 때, '펭귄사를 위한 규정'을 만들어 펭귄 북스의 모든 책에 뚜렷한 시각적 체계를 부여했지요. 60여 년이 지난 오늘까지도 펭귄 북스는 그 디자인을 이어 오면서 권위 있는 책 시리즈로 남아 있답니다.

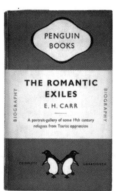

이처럼 '그래픽 디자인'이라는 분야가 직업으로 자리 잡게 된 것은 20세기 중반 이후였고 그 전에는 상업 미술가라는 이름으로 광고 회사를 위해 일하는 사람들이 있었어요. 그러니까 초창기에는 화가 출신의 그래픽 디자이너가 많았지만 그래픽 디자

인은 기계적인 복제 과정을 계획하는 작업이기 때문에 캔버스에 그림을 그리는 것과는 일의 성격이 달랐지요.

말을 기록한 형태인 글을 인쇄하기 시작하면서 그것에 어떻게 감정을 실어 메시지를 전달할 것인가 하는 문제가 중요하게 되었고 독창성을 담으려는 노력이 있었어요. 그래서 그래픽 기호를 만들어 내고 새로운 이미지로 표현하게 되는 것이죠. 인쇄 기술이 발달하면서 인쇄 효과도 높이고 정보가 잘 전달되는 글꼴, 아름다운 글꼴을 꾸준히 디자인하게 되었고요.

애플사의 대표였던 스티브 잡스는 2005년에 스탠퍼드 대학교 졸업식에서 연설할 때 "내 인생의 전환점은 타이포그래피 수업이었습니다."라는 말을 남겼어요. 타이포그래피는 활자의 서체나 글자 배치 따위를 구성하고 표현하는 일이에요. 사실 잡스는 디자인을 전공하지 않았을 뿐 아니라 학비가 부담되어서 대학을 도중에 그만두었죠. 그렇지만 타이포그래피 수업을 통해 그래픽 디자인의 중요성을 깨달았습니다. 이후 잡스는 컴퓨터의 글꼴, 글자 사이의 여백까지 연구했고 그래픽이 뛰어난 애플 컴퓨터가 나오게 되었지요.

영화 「잡스」에서 스티브 잡스가 서체를 결정하느라 고민할 때, 한 직원이 "서체는 중요하지 않잖아요?"라고 말하자 "당신은 해고야!"라고 소리치는 장면이 나옵니다. 그만큼 잡스는 애플의

디자인을 중요하게 생각했지요. 애플은 '미리어드'라는 전용 서체를 사용해요. 신제품을 내놓을 때마다 애플은 제품의 형태부터 소재, 콘텐츠, 심지어 판매하는 매장까지 하나하나 디자인 수준을 높여 왔고 그만큼 좋은 반응을 얻을 수 있었습니다.

1970년대에는 기업이 회사의 얼굴 역할을 하는 이미지를 만드는 것, 즉 심벌과 로고를 디자인하는 일이 활발해졌어요. 미국의 그래픽 디자이너인 폴 랜드가 디자인한 아이비엠의 로고가 대표적인 예입니다. 아이비엠 로고는 모니터의 가로줄처럼 표현되어 컴퓨터 회사의 이미지를 분명하게 보여 주는 디자인으로 좋은 반응을 얻었습니다.

그런데 이 같은 이미지 디자인은 기업만 필요했던 것이 아니었어요. 국가 간에도 자신들의 이념을 앞세우고 사람들에게 알리려고 했지요. 캐나다는 1970년대에 그래픽적인 통일성을 갖기 위해 로고와 심벌을 디자인한 최초의 국가가 되었습니다.

지금도 선거철이 되면 대통령, 국회 의원 후보 들이 자신의 생각을 알리기 위해 각종 홍보물을 디자인합니다. 예전에는 선거 홍보물이 하나같이 후보의 근엄한 증명사진에 이름을 덧붙여 놓는 수준이었지요. 하지만 몇 년 전부터는 후보의 특징을 보여 주는 상징적인 이미지를 담고 심지어 캐릭터까지 사용하기 시작했어요. 이미지로 소통하게 된 것이지요.

상호 작용을

디자인한다고?

텔레비전과 라디오 시대를 지나서 웹이 등장하자 홈페이지를 디자인하는 일이 생겨났어요. 인터넷이나 스마트폰에서 보는 이미지와 텍스트는 책에 수록하는 것과 달리 디자인되어야 합니다. 그래서 디지털 이미지를 다루고 모니터에서 확인할 수 있는 웹 페이지를 편집하는 디자이너가 등장하게 되었어요.

웹 디자인이라는 것은 책을 편집하는 것과는 다르답니다. 웹 디자인에서는 '인터페이스'라는 것이 몹시 중요합니다. 인터페이스는 사람과 물체 사이에 상호 작용이 잘 이루어지도록 하는 일종의 장치예요. 물론 인쇄된 책에도 인터페이스가 있어요. 책

의 내용을 잘 읽어 나가도록 글꼴을 디자인하는 것이 인터페이스가 됩니다. 또 압정 같은 작은 물건에도 인터페이스가 있어요. 벽면에 종이를 고정하기 위해서 뾰족한 핀을 손가락으로 누를 때 손가락이 아프지 않도록 핀에 압정 머리를 둔 것이 인터페이스인 셈이지요.

하지만 인터넷에서 여러분이 정보를 검색하고 링크된 사이트로 옮겨 갈 때는 책이나 압정보다 훨씬 복잡한 인터페이스가 존재해요. 특히 휴대 전화나 게임기의 경우도 마찬가지고요. 그래서 이것을 '사용자 인터페이스(user interface)', 줄여서 '유아이(UI)'라고 불러요. 이것이 없으면 우리가 컴퓨터와 대화할 수가 없죠. 이렇게 사람과 기계 사이의 사용자 인터페이스를 다루어 설계하는 것을 인터페이스 디자인이라고 해요. 그리고 인터페이스가 잘 이뤄질 수 있도록 상호 작용을 디자인하는 것을 인터랙션 디자인이라고 구분해서 부른답니다.

원래 인터랙션은 엘리베이터의 버튼을 눌렀을 때 버튼에 불이 들어오거나 사진을 찍었을 때 찰칵 소리가 나는 것처럼 행동에 반응하여 결과를 확인할 수 있도록 해 주는 것입니다. 만약 그런 장치가 없다면 내가 버튼을 잘 눌렀는지 몰라서 자꾸 눌러야 할 거예요. 오늘날 인터랙션 디자인이라고 부르는 것은 컴퓨터가 본격적으로 사용되면서 시작되었어요.

인터랙션 디자인이란 말을 만든 빌 모그리지라는 디자이너의 이야기를 들어 보면 쉽게 이해할 수 있을 거예요. 모그리지는 세계적인 디자인 회사 아이디오를 설립한 사람이기도 합니다. 그는 1979년에 '그리드 컴퍼스'라는 최초의 노트북을 디자인했어요. 당시의 최신 기술을 집약시켜서 깔끔한 사각형 모양에다 모니터를 세우는 각도, 키보드 배열, 잠금 장치까지 세심하게 디자인된 탁월한 제품이었어요. 디자이너는 으레 자신이 디자인한 제품이 생산되면 직접 사용해 보곤 합니다. 자기가 디자인한 것이 생산된 것을 보는 게 디자이너에게는 가장 기쁘고

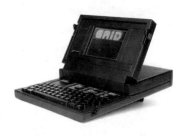

그리드 컴퍼스(Grid Compass 1101).
디자인: 빌 모그리지

흥분된 순간이랍니다. 빌 모그리지도 노트북을 처음 켜 보고 뿌듯해했어요. 최신식 컴퓨터였으니 더 말할 나위 없었겠지요.

그런데 노트북을 작동시키면서 시간을 보내다 보니까 자신이 디자인한 노트북 자체에는 아무런 관심이 가지 않았어요. 그저 모니터 안에서 어떤 일이 일어나고 있는지 살펴보는 것에

푹 빠졌던 것이죠. 그때 노트북의 형태 보다도 그 속의 소프트웨어가 작동하는 것, 사용자가 어떻게 컴퓨터와 대화를 나누고 상호 작용을 하는가가 더 중요하다는 것을 알게 되었답니다. 제품을 만들 때 소프트웨어의 디자인을 함께 해야 한다는 것, 그것을 인터랙션 디자인이라고 부릅니다. 이것을 계기로 빌 모그리지는 최초의 인터랙션 디자이너로 변하게 되었어요.

"인간을 이해하는 디자인과 제품을 만들려면 다양한 관심사를 가진 인재들이 창의력을 발휘하는 것이 필수적이다. 아이디오에 디자인이나 공학 전공자뿐 아니라 심리학, 생물학, 인류학 등 다양한 배경을 가진 인재들이 존재하는 것도 그 때문이다." ─빌 모그리지

　사실 여러분은 인터랙션이라는 것을 모르더라도 편하게 컴퓨터를 사용할 수 있습니다. 하지만 컴퓨터를 이렇게 '편하게' 사용하기 위해서는 인터페이스, 인터랙션을 누군가 디자인해야 했어요. 책에서 차례나 찾아보기를 보고 원하는 페이지를 펼치듯이, 화면 안에서 원하는 컴퓨터 작업을 쉽게 하고 원하는 정보를 확인할 수 있는 것이 인터랙션 디자인 덕분이지요. 게임 디자인과 어플리케이션 디자인도 여기서 출발한 것이랍니다.

　이처럼 디자이너는 눈에 보이지 않는 것까지 디자인한다고 할 수 있습니다. 디자인의 결과는 결국 형태와 이미지로 드러나게 되지만 사람들이 어떻게 인식할지, 그리고 어떻게 반응할지를 연구하는 것까지 모두 디자인 과정에 포함된답니다.

디자인은

좋은데

기능이

떨어진다고?

왜 사람들은
스타일에

열광할까?

 산업 사회에서 탄생한 전문 디자이너들은 제품의 외형을 만드는 데 중요한 역할을 했습니다. 미국 《타임》지의 표지 모델이 될 만큼 유명했던 디자이너 레이먼드 로위는 1930년대부터 유선형 디자인으로 인기를 누렸습니다. 자동차, 기차뿐 아니라 냉장고와 심지어 연필깎이에도 유선형을 적용했습니다. 유선형이 공기 역학적으로 합리적인 형태이기도 했지만 사람들은 빨라 보이는 스타일 자체에 열광한 것입니다.

 이렇게 스타일에 열광하는 이유는 뭘까요? 사람들이 늘 아름다움을 추구해 왔기 때문이라고 할 수 있습니다. 각 시대마다 사람들이 선호하던 스타일이 있었고 이는 유행에 따라 변하곤

했지요. 아마 여러분의 부모님께서 젊은 시절에 좋아하시던 것을 여러분에게 보여 주면 촌스럽다고 느낄 거예요. 여러분이 지금 좋아하는 물건을 한참 뒤에 여러분의 자식에게 보여 주어도 마찬가지 반응을 보일 테고요.

디자인은 마치 먹기 좋게 요리해 내는 것과 같다고도 할 수 있습니다. 식탁에 이런저런 좋은 재료가 있다고 해도 그것을 그냥 먹는 일은 별로 없겠지요? 제품도 마찬가지입니다. 추위를 막는 옷, 앉을 수 있는 의자, 굴러가는 자동차면 충분하다고 생각할 수 있겠지요. 그렇다면 왜 매일같이 새로운 옷과 의자와 자동차가 우리 눈앞에 나타날까요? 또 음식은 왜 그렇게 달라질까요? 허기를 채울 목적만으로 음식을 만들지 않듯이 옷은 추위를 막는 것 이상의 의미를 갖습니다.

새로운 기술을 적용한 제품도 마찬가지입니다. 아무리 성능이 뛰어난 컴퓨터라도 실험실에서 막 조립한 상태로 책상 위에 놓인다면 낯설어 눈에 거슬릴 테니까요. 사람들은 이성적으로 판단하는 경우도 많지만 감성적으로 경험하는 경우도 많기 때문에 기술만이라면 반기지 않을 수 있습니다.

그렇지만 아름다움만으로 디자인의 가치를 전부 설명할 수는 없습니다. 그것이 무엇이든 속에 담긴 내용을 잘 전달하기 위해서는 적합한 형식이 필요한데 디자인이 그 역할을 해 주기

때문입니다. 예컨대 아무리 훌륭한 메시지라도 마음에 와 닿게 전달되지 않는다면 오해를 살 수 있겠지요. 사무실에 놓일 전문 장비는 효율을 높일 수 있는 구조를 갖추고 사무실 환경에 맞게 믿음직한 이미지를 주어야 합니다. 한편 거실에 놓일 소파라면 편히 앉을 수 있는 구조와 안락한 이미지를 주어야 합니다.

　이처럼 디자인은 소중한 가치와 의미를 시각적으로도 충분히 공감하도록 만드는 역할을 합니다. 이를 위해서 디자이너에게는 내용과 형식을 종합해 낼 수 있는 능력이 필요하겠지요.

딱 내 스타일!

좋은 디자인과
나쁜 디자인

간혹 "디자인은 좋은데 기능이 떨어져."라는 말을 듣게 됩니다. 이 말이 전혀 어색하게 들리지 않는 사람도 있겠지만 사실은 모순된 말입니다. 이것은 디자인을 형태와 같은 말로 사용하여 디자인과 기능을 분리해서 생각한 말이기 때문입니다. 사실 디자인은 특정한 목적에 맞도록 모든 요소를 조율하는 것이 핵심이기 때문에 형태와 기능을 따로 떼어서 생각할 수 없답니다.

어떤 제품을 디자인이 좋아서 선택했다고 말하는 경우도 많은데 이 경우에도 스타일이 마음에 들어서 선택했다는 뜻으로 사용했을 거예요. 좁은 의미에서 그렇게 말을 할 수도 있지만

디자이너는 형태나 스타일만 생각해서 디자인하지는 않는답니다. 새로운 제품을 디자인할 때 그것을 사용할 사람과 사용하는 환경, 시장 상황과 제조 회사의 생산 능력을 고려하지 않고서는 디자인을 할 수 없기 때문입니다.

사람들은 제각기 좋아하는 것이 있지요. 내 마음에 드는 것이라도 어떤 친구는 싫어했던 경우가 있지 않나요? 예를 들어서, 친구에게 선물할 때도 그 친구가 맘에 들어 할 만한 것을 고르느라 고민하곤 하지요. 드디어 친구가 선물을 받고 "딱 내 스타일이야!"라고 좋아하면 그제야 마음이 놓이죠. 이걸 취향이라고 부릅니다. 취향이 다 다르기 때문에 아무리 좋은 것이라도 모든 사람에게 선택되지는 않습니다.

스타일이 중요한 것은 사실입니다. 사람들이 좋아할 만한 형태와 색을 표현해 내는 것도 많은 노력이 필요합니다. 그렇지만 그것만으로 디자인이 좋다고 말할 수는 없습니다. 과연 좋은 디자인은 어떤 것일까요?

새로운 물건을 살 때 잘 살펴보면 굿 디자인 마크를 볼 수 있을 거예요. 디자인 기관에서 좋은 디자인의 평가 기준을 세워서 그것을 충족시킨 제품을 인증해 주는 것입니다. 그러니까 물건을 사는 사람들이 좋아한다고 해서 다 굿 디자인이라고 하기 어렵지요. 사람들의 마음에 든다고 해도 환경에 좋지 않고 우

리 몸에 좋지 않은 재료가 들어갔거나, 어린이와 청소년의 정서에 좋지 않은 영향을 미친다면 그 디자인이 좋다고 할 수 없기 때문입니다. 결국 좋은 디자인이라는 것은 제품이든 광고든 좋은 디자인의 요건을 갖추었느냐에 달린 것이지요.

GOOD DESIGN
산업통상자원부선정

디자인 기관뿐 아니라 기업, 디자이너 개인이 자신의 디자인 철학과 원칙을 세우기도 합니다. 독일의 가전 회사인 브라운에서 오랫동안 디자인을 했던 디터 람스라는 디자이너는 굿 디자인의 열 가지 원칙을 만들었어요. 그 원칙에는 아름다워야 한다, 유용해야 한다는 일반적인 디자인의 가치부터 정직해야 한다, 환경친화적이어야 한다는 윤리적인 내용도 포함되어 있습니

다. 꽤 오래전에 나온 주장이지만 지금 다시 읽어 보아도 손색이 없습니다. 세상에 나쁜 디자인을 하고 싶은 사람은 없을 것입니다. 그렇지만 좋은 디자인이란 것은 여러 가지를 따져 봐야 합니다. 디자인은 형태, 스타일만을 말하는 것이 아니기 때문입니다.

좋은 디자인은 혁신적이다. 제품을 유용하게 한다. 아름답다. 제품을 이해하기 쉽게 한다. 정직하다. 불필요한 관심을 끌지 않는다. 오래 지속된다. 세세한 부분까지 철저하다. 환경친화적이다. 최소한으로 디자인된 것이다. ―디터 람스

주니어 대학

어린 시절의
경험이

중요하다

디자이너는 다른 사람들에 비해 눈과 손이 뛰어납니다. 디자인을 잘하려면 아이디어를 내놓을 수 있는 명석한 두뇌도 필요하지요. 하지만 어떤 것을 볼 수 있는 안목, 그리고 작은 것도 꼼꼼히 살펴보는 관찰력이 매우 중요합니다. 사람들이 어떻게 살고 있는지 관찰할 뿐 아니라 사람들이 어떻게 살고 싶어 하는지, 어떻게 사는 것이 서로에게 도움이 될 것인지도 생각합니다. 그런 다음에 어떤 디자인이 필요할지 판단하게 된답니다.

디자이너의 입장만 앞세우지 않기 위해서도 관찰이 중요합니다. 여러 사람과 함께 보고 함께 사용하기 위해 디자인하는 것

이기 때문에 나 아닌 다른 사람들과 공감할 내용을 찾는 힘이 필요하지요. 디자이너가 '창작'한다고만 해서 멋진 디자인이 나오지는 않는다는 것입니다. 예를 들어, 아이들이 실컷 놀고 왔는데 장난감을 주면 어떨까요? 아무리 재미있는 장난감이라도 별로 흥미를 느낄 수 없을 거예요. 창작도 마찬가지입니다. 디자이너가 아무리 창의적인 능력이 뛰어나다고 해도 일방적으로 디자인해 놓고 사람들이 그것을 사용하면서 좋아해 주길 바랄 수는 없어요. 우리가 사는 사회를 모르고서는 새로운 것을 만들어 내는 것이 그다지 의미가 없답니다.

막연하게 아이디어를 떠올리고 디자인을 한다는 것은 별로 의미가 없고 가능하지도 않은 일입니다. 아무런 이유도 목적도 없는 아이디어가 누구에게 도움이 되겠어요? 무엇인가 디자인을 하는 동기가 필요하지요. 그래서 관찰하는 것이 중요합니다. 그뿐 아니라 자라면서, 살아오면서 겪은 경험도 몹시 소중합니다. 유명한 디자이너, 건축가의 작품 중에서 어린 시절의 경험이 중요한 모티브가 된 예가 많답니다.

프라이탁이라는 방수포 가방을 디자인한 스위스의 다니엘 프라이탁, 마르쿠스 프라이탁 형제도 어린 시절의 경험이 큰 동기가 되었습니다. 프라이탁 형제는 화물 차량이 다니는 큰 도로 옆에 살았기 때문에 다양한 그래픽의 방수포가 덮인 트럭

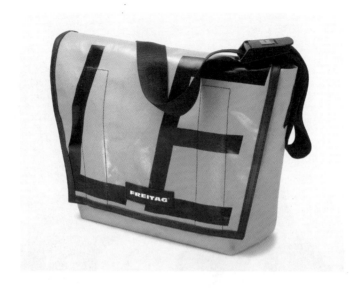

프라이탁 가방, 디자인: 프라이탁 © FREITAG

프라이탁 형제

을 늘 보며 자랐던 것이죠. 디자이너가 된 뒤에 형제는 도로를 달리는 트럭을 새삼 유심히 보게 되었고 트럭의 방수포로 가방을 만들면 멋지겠다고 생각했어요. 그래서 트럭의 방수포와 안전벨트, 자전거 타이어를 재활용한 가방을 직접 디자인해서 만들기 시작했습니다. 이 가방은 지난 20여 년 동안 매년 30만 개씩 생산되었고 스위스를 대표하는 디자인으로 인정받았습니다. 2011년에는 스위스 취리히 디자인 박물관에서 프라이탁을 알리는 특별 전시가 열리기도 했답니다.

큰 도로 옆에서 생활하는 것은 좋지 않은 경험일 수도 있습니다. 하지만 프라이탁 형제는 창의적인 생각으로 오히려 멋진 디자인을 해낸 것이죠. 여러분이 생활하는 환경도 잘 관찰하면 새로운 디자인이 탄생할 실마리를 찾을 수 있을 거예요.

세계의 디자인,

우리의

디자인

고무신도

디자인된 것?

디자인이라는 말이 순수한 우리말은 아닙니다. 국문학과, 사회학과는 한자로 표기할 수 있지만 디자인학과는 한자나 우리말로 표기하기 어렵지요. 중국에서는 디자인을 한자로 표기하기 위해서 '설계'라고 옮겨 쓰고 있습니다.

우리나라에서는 한국 전쟁이 끝나고 한참 뒤에야 디자인이라는 말이 사용되었습니다. 대학에 무슨 무슨 디자인학과가 생긴 것도 1980년대의 일입니다. 하지만 그 이전에도 디자인에 해당하는 활동이 있었고 '도안'이나 '장식'이라는 말로 표현되었지요. 그래서 1960년대에는 대학에서 응용 미술과, 도안과라는 이름으로 디자인 교육이 이뤄졌어요.

일본, 중국, 동남아 국가 들도 물론 오래전부터 디자인을 해 왔습니다. 디자인이라는 말을 사용하지는 않았지만 각 나라마다 고유한 생활 양식에 따라 발전되어 온 디자인의 역사가 있습니다. 그런데 아시아보다는 유럽에서 디자인이 앞서서 발전했다고 해서 일반적으로 디자인은 곧 '서구 디자인'을 일컫게 되었습니다.

디자인이 서구 디자인을 뜻하게 된 가장 큰 이유는 산업화가 영국에서 시작되었고 대량 생산을 위한 디자인도 잇따라 등장했기 때문입니다. 산업을 염두에 둔 디자인이었기 때문에 '인더스트리얼 디자인', 우리말로 '산업디자인'이라고 부르기도 했습니다.

그래서 영국에서 일어난 '미술 공예 운동', 독일의 '바우하우스'를 현대 디자인의 출발점으로 이야기하곤 합니다. 미술 공예 운동은 영국의 사상가인 윌리엄 모리스가 주도했는데 모리스는 예술의 민주화를 주장했습니다. 일상생활에서 수준 높은 미적 경험을 하도록 책을 디자인하고 가구, 벽지까지 디자인했답니다. 영화 「반지의 제왕」에 나오는 호빗 마을도 윌리엄 모리스가 꿈꾸었던 유토피아, 즉 생태적이고 예술적 가치가 곳곳에 드러나는 공동체의 한 예입니다.

미술 공예 운동의 영향을 받은 바우하우스는 새로운 시대에

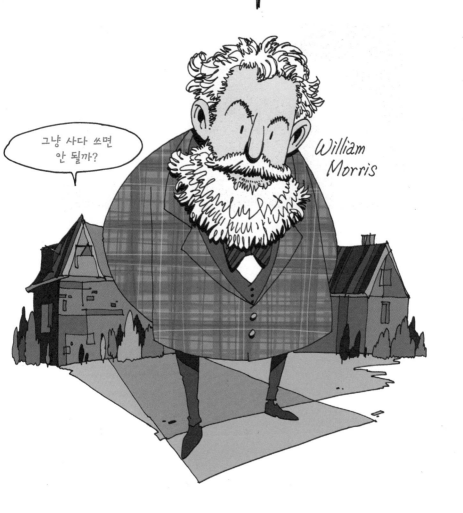

적합한 새로운 생활 양식을 꿈꾼 교육 기관이었습니다. 화가와 건축가, 공예가, 디자이너가 함께 모여서 교육과 창작을 했지요. 이때 갖춘 큰 틀이 오늘날 대학의 디자인 교육에도 고스란히 이어지고 있습니다.

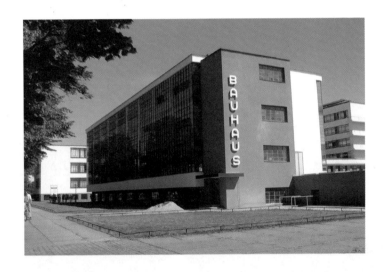

바우하우스 건물

　　이렇게 영국, 독일을 중심으로 한 유럽의 디자인 얘기에 익숙해지다 보니 자연스레 아시아, 아프리카 등 나머지 대륙의 국가들은 디자인 역사가 없다고 생각하기 쉽습니다. 하지만 모든 나라에는 나름의 디자인사가 있답니다.

　　오늘날 전문 분야로서 디자인을 본다면 서구 디자인이 들어온 것이라고 할 수 있고 그래서 영어식 표현이 많은 것이 사실

입니다. 그렇다고 해서 서구 디자인을 무조건 따라가야 하는 걸까요? 각 나라만의 디자인이 있지는 않을까요?

우리 할아버지, 할머니가 어렸을 때 사용하시던 물건을 생각해 봅시다. 그릇이나 고무신은 디자인된 것이 아닐까요? 디자인이라는 말을 사용하지는 않았지만 오늘날 디자이너가 하는 일과 비슷한 일을 누군가 해서 그 물건들이 나왔을 거예요. 고무신도 국내 제조 회사에서 틀을 만들고 모양을 개량하면서 생산했거든요.

유럽과 미국이 대량 생산, 인쇄가 가능한 기계 생산 체계를 먼저 갖추었기 때문에 현대적인 디자인의 틀을 주도했던 것은 사실입니다. 그런데 현대 디자인이 꼭 대량 생산을 위한 디자인만을 뜻하지는 않습니다. 지금도 아주 적은 양의 물건을 소규모로 만드는 곳이 있습니다. 이런 소규모 생산을 위한 디자인도 산업디자인이라고 부릅니다. 그렇게 본다면 대량 생산 기계가 도입되기 전에도 소규모로 일상 생활용품을 제작하는 곳에서는 디자인이라고 부를 만한 활동이 있었습니다. 각 나라의 생활양식, 생산 방식에 맞는 디자인이라는 차이가 있을 뿐이지요.

그래서 서구 디자인의 기준으로만 생각하기보다는 우리나라를 포함해서 각 나라의 전통적인 생활 양식을 기준으로 그 나라의 디자인을 바라보는 것이 좋습니다.

우리가 살아가는
모습을 닮은

디자인

디자인은 우리가 살아가는 모습을 고스란히 닮습니다. 어릴 때부터 보아 왔던 것, 들어 왔던 것이 몹시 중요하지요. 그래서 환경이 중요하다고 하는데 어떤 환경이 더 좋고 더 나쁘다고 하기는 어려워요.

예를 들어, 안개가 많고 비가 자주 오는 도시라면 그리 좋아 보이지는 않을 거예요. 하지만 그 날씨 덕분에 빨간색 이층 버스와 빨간색 공중전화 박스가 런던의 명물이 되었습니다. 땅이 넓고 비가 잘 오지 않는 미국의 도시들은 큰 자동차에 지붕이 없는 경우가 많지요. 이에 반해 이탈리아 자동차는 작고 귀여운 형태가 많습니다. 그 이유는 오래된 건축물을 보존하느라 마차

가 다니던 골목을 그대로 남겨 두어서 덩치 큰 차들이 다니기 어렵기 때문입니다.

일본의 가전제품도 생활 환경에 많은 영향을 받았습니다. 도쿄와 같은 큰 도시에서는 집값이 비싸기 때문에 사람들은 대부

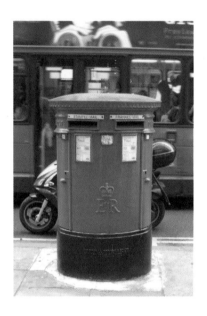

런던의 우체통

분 작은 집에서 삽니다. 그래서 소형 가전제품이 인기를 얻게 되었고, 일본의 디자인이 물건의 부피를 줄이고 정교하게 하는 데 뛰어날 수 있었지요. 이것이 나중에는 워크맨이라고 하는 혁신적인 소형 카세트 시리즈가 탄생하는 계기가 되었습니다.

그러니까 각 나라, 각 지역마다 서로 다른 환경에 맞는 디자인이 발달하게 되었지요. 오늘날에는 이미 서구의 디자인에 익숙하다 보니 우리 주변에서 보는 오래된 물건은 촌스러워 보일수 있어요. 하지만 우리가 사용하는 물건은 우리나라 사람들이 살아가는 환경에 잘 맞게 디자인된 것이에요. 여러분의 할아버지, 할머니, 부모님이 살아온 시간 동안 다듬어진 것이지요.

아무리 서구화된 생활을 한다고 해도 우리는 지금도 현관문을 열면 신발을 벗고 집 안으로 들어가고, 손님이 오시면 소파가 있는 거실이라도 바닥에 방석을 깔고 앉지요. 식탁 위에 숟가락과 젓가락을 나란히 놓는 것은 여전히 한국 사람들이 살아온 생활 양식이 남아 있는 증거라고 할 수 있어요.

김치냉장고는 어떤가요? 외국의 유명한 가전제품 회사가 만든 멋진 냉장고라고 해도 김치를 효과적으로 보관할 수는 없습니다. 국내 가전제품 회사에서 디자인한 김치냉장고는 오래전부터 한국 사람에게 유전자처럼 남아 있는 생활 양식과 정서가 반영된 대표적인 한국의 디자인입니다.

한글 디자인도 빼놓을 수 없겠지요. 한글 디자이너가 개발한 한글 서체는 고유한 문자로 문화의 정체성을 살리는 데 기여합니다. 모바일 환경에서는 그 진가가 더욱 발휘되고 있지요.

안상수체 1985 모룰 ⓒ 안상수

보고서 보고서, 2000 ⓒ 안상수

우리
동네

가꾸기부터

디자인을 할 때 불특정 다수를 염두에 두는 경우가 많답니다. 되도록이면 많은 사람이 볼 수 있고 사용할 수 있도록 디자인하기 때문입니다. 아이폰은 전 세계에서 수백만 명이 사용합니다. 누가 사용할지는 알 수 없었죠. 가수 싸이가 유튜브에 뮤직비디오를 올릴 때도 누가 그것을 볼지 알 수 없었어요. 대부분 많은 사람들이 보거나 사용하기를 기대하면서 디자인할 뿐이니까요.

그렇다고 해서 꼭 멀리 있는 누군가만을 위해서 디자인하지는 않습니다. 디자인은 바로 우리 이웃 사람들이 함께 사는 동네에서 시작할 수 있습니다. 왜냐하면 디자인의 가치는 사람들

진안군 백운면 간판 디자인 프로젝트, 기획: 티팟, 디자인: 빠레뽈기억

이 더 잘 살 수 있는 환경을 만드는 것인데 여기서 '사람들'이란 우리가 전혀 모르는 사람일 수도 있지만 내가 잘 아는 사람이기도 하니까요.

그러니까 전 세계가 아니라 우리 동네를 위해 디자인하는 경우도 있답니다. 예를 들어서 작은 가게에서 간판을 하나 디자인하는 것은 수많은 사람들에게 보여 주기보다는 그 동네에 사는 사람들, 그 동네를 지나는 사람들이 볼 수 있도록 하는 목적이 더 크겠지요. 또 아르바이트할 사람을 구한다는 내용의 예쁜 안내문을 가게에 붙여 놓는 경우도 있고요.

그런데 대문 앞에 '주차 금지', '신문 사절'이라고 써 붙인 안내문은 그리 예쁘지 않지요? 때로는 무척 무서운 그림에다 대충 써 놓은 경우도 있어요. 사람들에게 메시지를 전하는 것이니까 이런 안내문도 디자인에 포함될 수 있습니다. 그렇다면 조금 더 신경 써서 이웃 사람들이 그 앞을 지나갈 때 인상을 찌푸리지 않게 한다면 좋을 거예요.

'티팟'이라는 사회적 기업은 전북 진안군 백운면의 작은 마을에서 가게 간판을 디자인했습니다. 원래는 이 마을에도 도시에서 흔히 볼 수 있는 간판이 대부분이었는데 마을 주민, 가게 주인과 이야기를 나누다 보니 자연스레 가게의 성격에 맞는 디자인이 나왔다고 합니다. 어떤 가게는 원래 있던 간판이 잘 어울

려서 그대로 두기도 했답니다. 결과적으로 마을의 특성을 살린 독특한 간판이 탄생하게 되었고 이제는 사람들이 간판을 보러 그 마을을 찾을 만큼 많이 알려졌습니다.

계룡시 금암공원 '차이를 위한 산책'
기획: 티팟, 작가: 간텍스트

앞에 나왔던 좋은 디자인에 대한 정의를 떠올려 보면 자신이 불편한 것만 생각하느라 이웃과 관계를 나쁘게 만드는 것은 좋지 않은 디자인이 되겠지요. 여기서 커뮤니티 디자인이라는 것을 생각해 볼 수 있습니다. 커뮤니티 디자인은 '마을 디자인'이라고도 하는데, "사람을 위한 환경을 만들고 관리하는 것에 초점을 두는 활동"이라고 설명할 수 있어요. 이 디자인에는 공원과 광장을 개선하는 프로젝트도 포함된답니다.

전통 시장을 활성화하는 경우도 있어요. 대형 마트가 많이

주니어 대학

생겨서 사람들이 전통 시장을 거의 찾지 않게 되었고, 오랫동안 장사를 하던 분들은 어려움을 겪게 되었지요. 그래서 마트에서 장을 보는 데 익숙한 사람들이 시장을 찾을 수 있도록 시장의 통로를 넓고 깨끗하게 바꾸었습니다.

그 지역만이 갖고 있는 특성을 살리기 위해 주민들이 참여하는 프로그램을 기획하거나, 위험하게 방치된 곳을 활력 넘치는 곳으로 바꾼 경우도 있지요. 이것은 마을 사람들과 함께 고민해서 아이디어를 찾고, 함께 힘을 합쳐서 마을을 가꾼다는 점에서 의미 있는 디자인입니다.

멋진

아이디어로

삶을

가꾼다

혁신과

상상

현대 사회에서 디자인이 전문 분야로 자리를 잡은 지는 그리 오래되지 않았습니다. 그럼에도 기술적인 변화와 사회 문화적인 변화가 크게 일어나면서 디자인 분야는 여러 갈래로 나뉘었고 디자인의 영향력도 커졌습니다. 즉 변화에 영향을 받기도 하지만 디자인이 삶에 변화를 불러일으키기도 한 것입니다.

"혁신은 그런 것이다."라는 대사가 나온 휴대 전화 광고가 있었지요? 더 편리하고 쉬운 방식의 제품이라는 점을 강조한 것입니다. 디자이너라면 누구든 혁신적인 아이디어를 생각하곤 합니다. 과학자, 기술자와 마찬가지로 변화를 추구하기 때문이지

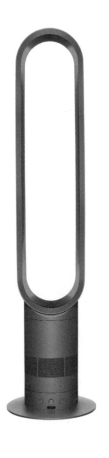

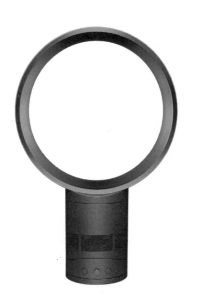

다이슨 선풍기의 두 가지 모델

다이슨의 디자이너이자 경영자인
제임스 다이슨

요. 아이디어에 상상력이 더해지면서 변화를 직접 느끼게 실현해 줍니다.

'선풍기에 날개가 없으면 어떨까? 회전하는 날개가 없어도 바람이 나온다면 가까이 가도 위험하지 않을 텐데.'라는 상상을 할 수도 있겠지요? 제임스 다이슨은 정말로 날개 없는 선풍기를 디자인해서 대량으로 생산해 냈습니다. 바람을 일으키려면 날개가 있어야 한다는 고정 관념을 깬 것이지요.

다이슨은 영국의 왕립 예술 대학에서 산업디자인을 전공하고 엔지니어링 회사에 취직해서 디자인 능력에 공학 지식까지 겸비했어요. 나중에는 자신의 이름을 딴 다이슨 가전 회사를 설립해서 먼지 봉투 없는 청소기로 성공을 거두었어요. 그리고 마침내 날개 없는 선풍기까지 만들어 냈지요.

다이슨은 디자인과 공학이 따로 떨어진 것이 아니라 하나라고 생각한답니다. 지금껏 사람들이 도전하지 않았던 것을 이 두 분야의 힘을 합쳐서 가능하게 하고 멋진 상품으로 만들어 사람들이 사용할 수 있게 했습니다. 그러니까 그에게 디자인은 혁신을 이루어 내는 중요한 힘이었던 것이죠.

한편 자동차 디자이너로 유명한 크리스 뱅글은 금속판으로만 자동차 차체를 만든다는 고정 관념을 깨고 전혀 새로운 자동차를 디자인했습니다. '지나'라는 이름의 자동차는 놀랍게도

천으로 제작하여 마치 뼈와 근육을 감싼 피부, 또는 몸을 보호하는 옷처럼 차체를 감쌌습니다. 그래서 자동차 보닛을 열 때는 지퍼를 내리는 것처럼 디자인되었습니다.

어떤 디자이너는 자동차를 안전하게 운전할 수 있도록 아예 도로를 디자인하기도 합니다. 네덜란드 디자이너 단 로세하르더는 눈 때문에 길이 미끄러우면 도로에 그래픽을 띄워 알려 주고, 전기 자동차의 전원을 충전할 수 있는 '스마트 고속 도로'를 제안했습니다. 충분히 실현 가능한 일들이지요.

이들뿐 아니라 여러 디자이너들이 새로운 기술에 상상력을 더하여 혁신적인 디자인에 도전하고 있답니다. 언젠가 여러분 중에도 그런 사람이 나오겠지요.

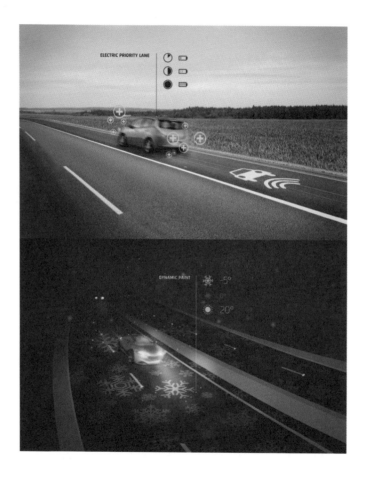

경험과

서비스

이미지나 사물을 디자인하게 되면 그 이전에는 생각하지 못했던 것을 경험하게 됩니다. 새로운 이미지로 새로운 가능성을 발견하게 되고, 새로운 사물로 새로운 생활 습관이 생기곤 하지요. 길에서 마주치는 포스터를 본다면, 그 포스터가 나에게 말을 건다고 할 수 있습니다.

이제석 디자이너가 만든 포스터를 본 적이 있나요? 군인이 겨눈 총구가 결국 자신에게 돌아오는 것을 표현한 포스터입니다. 여러 국제 광고 공모전에서 상을 받은 유명한 반전 포스터입니다. 여러분이 길을 걷다가 전봇대에 붙은 이 포스터를 본다면 어떤 생각이 들까요? 아마도 '뿌린 대로 거두리라'는 제목의

의미를 분명하게 이해했을 거예요.

그래서 디자인은 새로운 경험을 하게 만든다고 말합니다. 아마 스마트폰을 생각하면 더욱 쉽게 이해될 거예요. 이것을 '사용자 경험'이라고 한답니다. 이러한 경험이 꼭 디지털 기기에서만 가능한 것은 아니에요. 여러분이 놀이공원에 가면 전혀 다른 상황을 만나게 되지요? 동화 속에 들어온 것같이 환상적인 곳도 있어요. 이렇게 공간을 디자인해서 새로운 경험을 하도록 하는 경우도 있답니다.

'경험을 디자인한다.'고 표현하다 보니 경험 그 자체를 디자인하는 것처럼 들릴 수도 있습니다. 엄밀히 따지면, 우정을 디자인할 수 없는 것과 마찬가지로 경험을 디자인할 수는 없어요. 여기서 '경험 디자인'은 새로운 체험을 하게 만든다는 뜻입니다.

일상생활에서 접하는 정보가 많아지면서 '정보 디자인'이 등장했습니다. 인터넷 등 정보를 제공하는 수단이 다양해지는데 이 때문에 사람들이 혼란을 겪게 되자 이 문제를 해결하기 위한 방법으로 생겨난 것이지요.

여러분이 지하철을 탈 때를 생각해 봅시다. 지하철 노선이 도시의 실제 지도에 표시되었다면 아마 어디서 갈아타고 내려야 할지 찾기가 쉽지 않을 거예요. 실제로 런던에서 지하철이 처음 운행 되었을 때 지리적으로 표현된 노선도 때문에 사람들이 어

려움을 겪었어요. 한눈에 쏙 들어오지 않았던 것이지요.

해리 벡이라는 사람이 1933년에 전기 회로도와 대중교통 노선도의 개념을 결합해서 수직, 수평, 사선으로만 이뤄진 지도를 만들어 냈습니다. 해리 벡은 현대적인 의미에서 최초의 정보 디

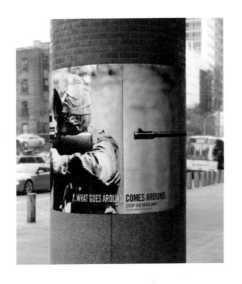

평화 반전 캠페인 '뿌린 대로 거두리라'
디자인: 이제석

자이너라고 할 수 있습니다. 지금은 세계 어느 곳이든 교통 지도에 해리 벡의 방식을 사용하고 있고, 여러분이 이용하는 지하철 노선도도 이런 방식으로 디자인되었지요. 해리 벡이 디자인한 노선도는 사람들이 역과 역 사이를 이동하는 과정을 개념적으로 인식하는 데 큰 영향을 주었습니다. 실제로는 아무리

주니어 대학

복잡하게 철길이 이어졌더라도 지하철을 탄 사람은 어느 노선을 타고 몇 정거장을 가면 되는지만 계산하면 되는 것이지요.

정보를 그래픽으로 바꾸어 쉽게 전달하는 예는 통계 자료에서도 찾을 수 있습니다. 자료에 숫자만 가득하다면 금방 이해하기 어려울 거예요. 지난번 대통령 선거에서 투표율과 득표수를

보여 줄 때 흥미로운 이미지와 애니메이션을 사용했던 것이 기억나나요? 어떤 후보가 어떤 낱말을 자주 사용했는지 쉽게 알수 있도록 사용 빈도에 따라 글자 크기를 다르게 해서 말풍선처럼 표현한 도표도 있었지요. 이렇게 정보 그래픽, 정보 디자인이 점점 중요해지고 있답니다.

서비스를 다루는 디자인도 있습니다. 아이디오라는 회사의 대표이자 디자이너인 팀 브라운은 제품을 디자인하기도 하지만 사람의 행동을 변화시키기 위한 디자인에 관심을 두었습니

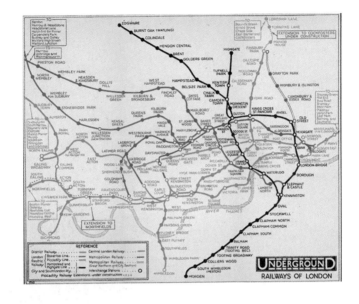

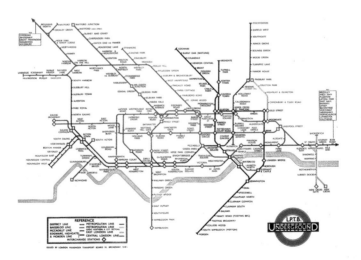

다. 예를 들면, 병원의 병실을 디자인할 때 환자를 돌보는 가족과 방문객이 환자와 어떻게 지내는지를 관찰해서 병실의 배치를 다시 제안한답니다.

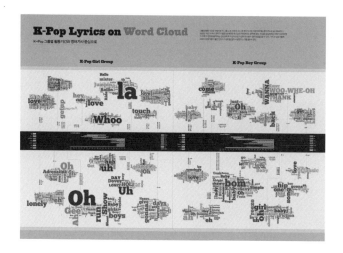

K-POP 영어 가사로 만든 정보 그래픽
© 2003 인포그래픽연구소

은행을 위한 서비스 디자인 중에서 저축 습관을 높이는 프로그램도 제안되었어요. '잔돈을 넣어 두세요.'라는 이름의 이 프로그램은 가게에서 물건을 사고 직불 카드로 계산할 때 1달러 이하의 잔돈은 자동으로 자신의 저축 계좌로 이체하게 되는 방식이랍니다. 잔돈은 모아야 하고 직접 들고 은행에 가야 하는 번거로움 때문에 저축을 잘 하지 않게 되는데 이 방법을 사용하자 손쉽게 저축을 하게 되었지요. 시간이 흐르자 사람들은

잔돈이 모여서 통장에 제법 큰돈이 쌓이는 것을 경험하게 되었습니다.

이처럼 구체적인 이미지나 형태를 디자인하는 것이 아니고 행동 방식을 바꾸도록 돕는 프로그램을 디자인하는 경우도 있습니다.

함께 사는
세상을

만든다

예전에는 엘리베이터 안의 층별 버튼이 수직으로만 나열되어 있었어요. 아직도 오래된 아파트에는 그런 엘리베이터가 남아 있답니다. 그런 버튼은 어른 키를 기준으로 설치되어 있어서 높은 층에 사는 어린이는 버튼을 누르기가 힘들지요. 그래서 발판을 두기도 해요.

그럼 휠체어를 탄 친구는 어떻게 하지요? 발판도 전혀 도움이 되지 않을 텐데요. 그렇다고 버튼을 낮추어 달면 어른들은 허리를 늘 숙여야 하니 그것도 불편한 일이지요. 그래서 요즘 사용하는 엘리베이터에는 세로로 배열된 것과 가로로 배열된 것, 두 가지 버튼이 모두 설치되어 있습니다.

상품이나 시설물은 대부분 신체 건강한 어른을 기준으로 만들어졌어요. 그러다 보니 장애인, 어린이, 나이 든 분에게 잘 맞지 않는 경우가 많습니다. 이 때문에 불편을 겪는 사람들을 위해 특별한 방식으로 디자인하는 전문 분야가 있습니다. 북유럽에서는 복지 차원에서 몸이 불편한 사람들을 위한 도구들이 오래전부터 디자인되어 왔답니다.

부엌칼
디자인: 어고노미 디자인

예를 들어, 어고노미 디자인 그룹에서 디자인한 부엌칼은 나이가 들면서 팔 힘이 약해지거나 손 떨림이 심해진 사람도 쉽게 빵을 썰 수 있습니다. 굿 그립이라는 이름의 조리 도구도 감자 껍질을 벗기거나 가위질을 해야 할 때 힘을 덜 들이고 쉽게 할 수 있도록 디자인되었습니다.

장애가 있는 사람들이 사용할 물건이라고 해서 유별나게 디자인하지는 않습니다. '장애인용'이라는 편견이 생기면 안 되니

까 일반인이 함께 사용할 수 있도록 멋지게 디자인한답니다. 몸이 불편하지 않은 사람도 더 편하게 사용할 수 있는 디자인도 많아요. 이것을 '유니버설 디자인'이라고 부릅니다. 유럽에서는 '인클루시브 디자인'이라는 말을 사용하는데, 가능한 많은 사람들이 사용할 수 있는 제품과 환경을 만드는 것을 목표로 한다는 점에서 크게 다르지 않습니다.

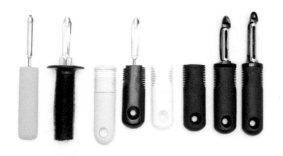

옥소의 굿 그립 조리 도구
디자인: 스마트 디자인

우리 주변을 살펴보면 이러한 노력이 반영된 디자인 사례를 쉽게 찾을 수 있습니다. 예를 들면, 약시자와 색약자를 위해 색과 글꼴을 세심하게 디자인한 안내 사인, 빨리 정보를 확인할 수 있도록 디자인한 픽토그램과 아이콘이 여기에 해당됩니다.

세계 모든 어린이에게 컴퓨터를 보급하자는 운동이 오래전에 시작되었어요. 흰색과 초록색이 사용된 깜찍한 OLPC라는 컴퓨터가 탄생했지요. OLPC는 어린이에게 컴퓨터 한 대씩(One

Laptop per Child)이라는 말을 줄인 것입니다. 스위스 출신의 디자이너 이브 베하가 디자인했어요. 무선 인터넷을 할 수 있도록 달린 안테나는 접었다 폈다 하는 귀처럼 생겼답니다. 끈을 달아서 메고 다니게 되어 있는데 머리에 이고 다니는 어린이들도 있어요.

가격도 아주 싸고 어린이들이 좋아할 만한 컴퓨터지요? 물론 아프리카, 중앙아시아 어린이들이 직접 구입하는 것은 아니고, 세계 각지에서 후원금을 받아서 보급하게 됩니다. 이외에도 먼 곳에서 우물물을 길어 오고 위생이 좋지 않은 화장실을 사용하는 주민들의 삶을 개선하기 위해 디자이너들이 아이디어를 내놓기도 합니다. 이런 경우에는 제품 디자이너, 인터랙션 디자이너, 프로그래머, 건축가, 기업인 등 여러 전문가들이 함께 힘을 모아서 결실을 맺게 됩니다.

이러한 움직임은 디자인 활동이 기업의 상품을 판매하고 소비하는 데 너무 치중했다는 비판이 나오고, 디자인 전문가들도 문제를 깨닫고 디자인 능력이 필요한 곳을 찾으면서 시작되었어요. 정치적으로 또 경제적으로 어려움을 겪어서 교육, 위생 등 기본적인 권리를 누리지 못하는 지역의 사람들에게 필요한 것을 디자인하는 경우가 점점 늘게 되었답니다.

이뿐 아니라 지구 곳곳에서 일어나는 자연재해로 인해 피해

를 입는 곳도 많아졌지요. 지구 자원을 훼손하면서 개발해 왔기 때문에 일어난 일입니다. 그런데 자연재해의 규모가 점점 커져서 회복하기가 무척 어려운 경우도 있다고 해요. 이때도 여러 전문가들이 세계 각지에서 모여들어 도움의 손길을 보내곤 합니다.

2부

멋진
디자이너들

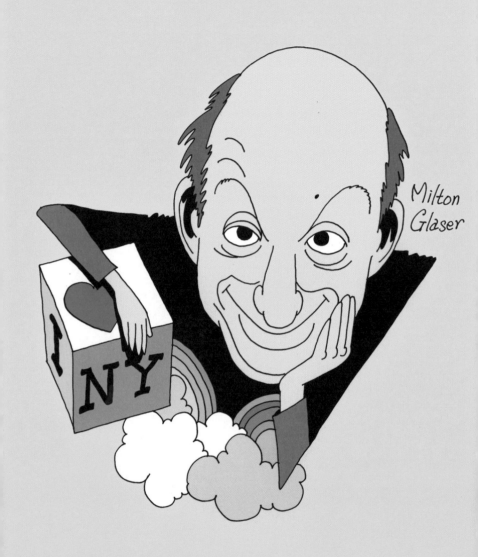

Milton Glaser

"나는 뉴욕을 사랑하고,
뉴욕도 나를 사랑하고."

중요한 것을 먼저 하라!

밀턴 글레이저

나는
뉴욕을

사랑합니다

어느 회사의 제품이나 광고가 좋은 디자인으로 기억에 남기는 쉽지만 디자이너의 이름이 기억되는 경우는 흔치 않습니다. 그렇지만 몇 명이라도 디자이너들에 대해서 안다면 디자인을 이해하는 데 큰 도움이 되고, 주변에서 보는 디자인이 어떻게 탄생했는지도 알게 된답니다.

2020년 6월 26일 세상을 떠난 밀턴 글레이저는 현대 디자이너 가운데 중요한 인물로 손꼽힙니다. 아마도 여러분은 처음 들어 본 이름일 거예요. 하지만 '아이 러브 뉴욕(I♥NY)'이라는 로고는 한 번쯤 봤을 거예요. 이 로고가 그려진 티셔츠가 아주 많이 팔렸거든요. 밀턴 글레이저는 바로 이 로고를 디자인한 미국

의 그래픽 디자이너랍니다. 이 로고는 역사상 가장 유명하고 인기 있는 로고 중 하나라고 평가받아요.

사실 이 로고가 그렇게 인기를 얻을 줄은 글레이저 자신도 몰랐어요. 어느 도시든 관광객이 많이 찾아 주기를 바라지요.

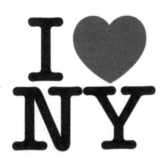

아이 러브 뉴욕 로고, 디자인: 밀턴 글레이저

그래야 도시에 활력이 넘치니까요. 이 로고가 탄생한 1975년, 뉴욕 주는 관광지로 인기가 별로 없었어요. 그 무렵 석유 파동이 일어나서 경제 불황의 그늘이 드리웠고, 많은 사람이 직장을 잃고 범죄가 늘어났답니다.

뉴욕 주는 관광 수입을 늘리고 시민들에게 희망을 안겨 주기 위해서 홍보 캠페인이 절실했지요. 그래서 글레이저에게 로고를 의뢰했습니다. 그는 자신이 살고 있는 도시를 위해서 아무런 대가를 바라지 않고 매력적인 로고를 디자인했어요.

　　　　　　　주니어 대학

광고 대행사인 웰스 리치 그린에서 전개한 '아이 러브 뉴욕' 광고 캠페인은 예상을 뒤엎고 뉴욕 주 관광 수입을 엄청나게 올려놓았어요. 이 로고가 새겨진 티셔츠도 불티나게 팔렸을 뿐 아니라 로고 자체가 대중문화의 아이콘이 되었답니다. 글레이저는 돈 한 푼 받지 못했지만 뉴욕을 살린 명예로운 일이었지요. 글레이저의 디자인은 뉴욕 시민에게 자부심을 주었고 도시의 정체성을 강화하는 데 큰 힘이 되었으니까요.

다른 도시들도 뉴욕처럼 도시 이미지를 높이려고 글레이저의 디자인과 아이 러브 뉴욕 캠페인에 관심을 기울이게 되었답니다. 그러니까 이 로고는 뉴욕뿐 아니라 세계 여러 도시에 영감을 주고, 디자인이 도시 활성화에 기여할 수 있는 사회적 힘과 역할을 갖고 있음을 보여 준 좋은 예가 됩니다.

공감할 만한
일을

먼저 하자

2001년 9월 11일 뉴욕에서 큰 사건이 일어났습니다. 세계 무역 센터가 테러에 의해 무너져서 많은 사람들이 희생되었지요. 이 사건을 계기로 글레이저는 '아이 러브 뉴욕' 로고를 다시 디자인했고, 이것이 《데일리 뉴스》에 소개되었어요. 그 어느 때보다도 뉴욕을 사랑한다는 뜻을 담아 디자인한 '아이 러브 뉴욕 모어 댄 에버'는 포스터로 제작되어 뉴욕 거리 곳곳에 붙게 되었답니다.

글레이저는 아이 러브 뉴욕 로고의 심장 심벌(♥) 왼쪽 아랫부분을 검게 그을린 것처럼 표현했어요. 세계 무역 센터가 맨해튼의 남서쪽에 있었기 때문이죠. 뉴욕 시에서 이 로고를 공식적

으로 사용하지는 않았지만 로고는 시민들의 공감을 얻어서 널리 알려졌습니다. 1975년에는 침체된 뉴욕을 되살리기 위해 디자인했다면 2001년에는 슬픔에 잠긴 뉴욕 시민과 미국 국민을 위로하고 다시 일어서도록 격려하기 위해 디자인했던 것이지요.

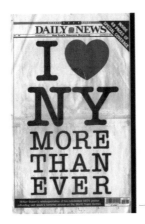
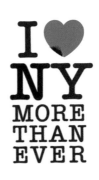

글레이저는 사회 참여 활동으로도 잘 알려진 디자이너예요. 2000년에 베네통 광고로 유명한 티보 칼맨이라는 디자이너가 주축이 되어 진행한 '중요한 것을 먼저 하라! 2000' 선언에 글레이저도 함께했습니다. '중요한 것을 먼저 하라!'는 1964년 20여 명의 디자이너들이 뜻을 모아 시작한 선언으로, 기업의 상업주의 분위기에 휩쓸린 디자인 경향을 우려하여 디자이너의 올바

주니어 대학

른 역할을 생각하자는 내용이에요. 2000년에 다시금 뜻을 다진 것이지요.

이 선언에서 디자이너들은 "재능과 상상력을 개 먹이 과자, 비싼 커피, 다이아몬드와 같은 것을 파는 데 사용하기보다는 더

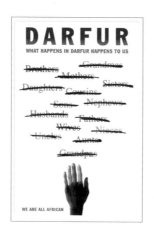

다르푸르 포스터, 디자인: 밀턴 글레이저

유용하고 지속적이며, 민주적인 형태의 커뮤니케이션을 위해 우선순위를 바꿀 것을 제안한다."고 밝혔습니다. 돈을 벌기 위한 디자인보다도 사람들이 공감할 만한 일을 먼저 하자는 주장이지요.

이렇게 적극적으로 사회 활동을 펼치자 여러 단체들이 글레이저를 주목하였고 함께 일을 하게 되었습니다. 글레이저는

2006년에는 국제 구조 위원회를 위해 '다르푸르'라는 포스터를 디자인했어요. 이 포스터는 수단의 다르푸르 지역에서 일어난 분쟁을 다루고 있습니다. 2003년 2월부터 다르푸르 지역에서는 인종과 종족 간에 종교, 경제 문제 등이 얽혀서 싸움이 일어났고, 수십만 명이 목숨을 잃었지요. 글레이저는 어머니, 형제, 딸, 조카 등 개인을 둘러싼 가족, 친족의 호칭이 하나씩 삭제되는 이미지로서 죽음을 표현했습니다.

디자이너는

시민이다

밀턴 글레이저는 1929년, 뉴욕의 브롱크스 지역에서 태어난 뉴욕 토박이예요. 맨해튼 예술 고등학교와 쿠퍼 유니언 대학을 졸업했지요. 장학생으로 볼로냐에서 공부한 기간을 빼고는 줄곧 뉴욕에서 지내고 활동했습니다.

1950년대 중반부터는 그래픽 디자인과 일러스트레이션뿐 아니라 인테리어, 건축 등 여러 장르를 넘나들면서 많은 작업을 해왔습니다. 그래도 포스터가 제일 유명한데, 수백 개의 영향력 있는 포스터가 세계적으로 알려졌어요.

1967년에 디자인한 가수 밥 딜런의 포스터는 그중에서도 가장 유명한 디자인으로 손꼽힙니다. 딜런의 옆모습을 검은색 실

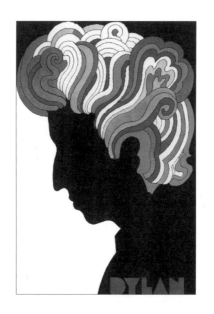

밥 딜런 포스터, 디자인: 밀턴 글레이저

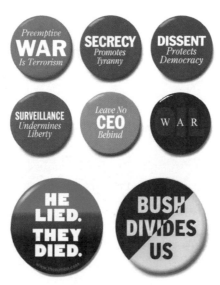

정치적 내용을 담은 배지, 디자인: 밀턴 글레이저

루엣으로 처리하고 머리카락은 페르시아풍의 밝은 패턴으로 표현한 이 포스터는 밥 딜런의 앨범과 함께 수백만 부가 배포되었습니다. 그 덕분에 많은 사람들에게 친숙한 이미지가 될 수 있었지요. 팝 음악의 아이콘이 그래픽 디자인의 아이콘이 된 셈입니다. 실제로 이 포스터는 그래픽 디자인의 역사에서 빠지지 않는 작품 중 하나입니다.

밥 딜런의 포스터를 비롯해서 글레이저가 디자인한 포스터들이 대중적으로 잘 알려진 데에는 또 다른 이유가 있습니다. 글레이저의 그래픽 디자인은 늘 재치 있는 아이디어를 담았고, 사람들이 충분히 이해할 만큼 명쾌하게 표현되었기 때문입니다.

그렇다고 비슷한 스타일을 고집하지는 않았습니다. 글레이저는 지루함에서 벗어나기 위해 다양한 스타일을 구사해 왔다고 설명합니다. 때문에 새로운 포스터를 내놓을 때마다 신선한 느낌을 주었던 것이지요.

글레이저가 명쾌한 표현과 새로운 스타일을 시도해 온 이유는 사람들과 소통하려는 태도에서 비롯되었다고 할 수 있습니다. 글레이저는 디자이너가 시민과 구분되는 전문가라기보다는 시민 사회에 속하는 직업이라는 특성을 인식하고 있었습니다. 그래서 시민의 입장에서 생각하며 그에 맞게 창의적이고도 실천적인 활동을 해 왔지요.

그러다 보니 글레이저는 대중적인 이미지를 디자인하면서도 점점 진지한 주제를 다루게 되었습니다. 때로는 정치적인 내용도 마다하지 않았습니다. 이라크 전쟁이 한창일 때, 부시 대통령이 전쟁을 결정하는 과정에서 문제가 있었음을 지적하는 그래픽 작업도 했습니다. 이때도 무거운 정치 구호를 강조하기보다는 몇 개의 단어를 감각적인 색과 결합하여 시민들이 쉽게 공감할 수 있도록 연출했습니다.

글레이저는 『불찬성의 디자인』이라는 책에서 "디자이너의 역할은 어느 선량한 시민의 역할과 다를 바 없다. 좋은 시민이란 민주주의에 참여하고 견해를 피력하고, 한 시대에 자신의 역할을 인식하는 사람들을 뜻한다."라고 말했습니다.

『불찬성의 디자인』은 세상의 모든 부조리에 반대하는 목소리를 담은 작품집입니다. 전 세계 디자인 작품 400여 점을 모아서 만들었지요. 글레이저는 이 책을 기획하면서 팔레스타인과 이스라엘, 총기 규제, 종교, 이라크 전쟁 등 민감한 주제들을 과감히 포함시켰습니다. 도전적이고 정치적이어서 사람들에게 전해지기 힘들었던 그래픽 이미지들을 세상에 알렸지요.

글레이저는 그래픽 디자이너는 기업에서 요청한 이미지와 광고를 디자인하는 역할을 하면서도 디자이너로서 사회를 위해 자발적으로 대중에게 메시지를 전하는 일도 해야 한다는 신념

을 몸소 실천해 왔습니다. 글레이저는 디자이너가 시민이라는 생각을 밑거름으로 삼아서 지금껏 의미 있는 디자인을 내놓았고, 세계적으로 존경받는 디자이너가 될 수 있었습니다.

Fukasawa
Naoto

"생각을 단순하게 하려고
무지 많이 생각해. 말이 되나?"

간결한

디자인의 힘!

후카사와 나오토

환풍기처럼
생긴

CD 플레이어

벽에 환풍기처럼 생긴 물건이 걸려 있다면 사람들은 어떤 반응을 보일까요? 아마도 달랑달랑 매달린 줄을 잡아당기겠죠. 환풍기라면 당연히 날개가 돌면서 실내 공기가 바깥으로 빠져나갈 거예요. 그런데 날개 대신 CD가 돌고 음악이 흘러나온다면 어떨까요? 화장실이나 창고, 주방에서 습기와 냄새를 빼내느라 먼지와 기름때로 범벅이 된 이미지로 익숙한 환풍기가 CD 플레이어로 변신할 것이라고는 상상하기 어려웠을 거예요.

이 CD 플레이어는 일본의 디자이너 후카사와 나오토가 디자인했어요. 이름난 고급 벽걸이 오디오들은 반짝이는 은색과 검

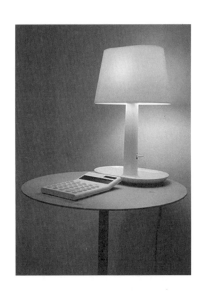

스탠드 조명, 디자인: 후카사와 나오토

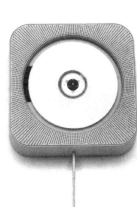

CD 플레이어, 디자인: 후카사와 나오토

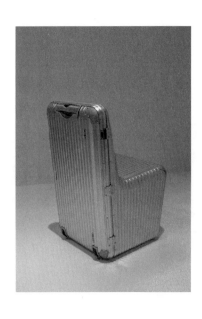

비트라 디자인 컬렉션 의자, 디자인: 후카사와 나오토

은색이 어우러져 세련됨을 한껏 내세우기 일쑤죠. 조그만 버튼을 누르거나 리모컨으로 작동하게 되고요. 후카사와가 디자인한 CD 플레이어는 엉뚱하게도 환풍기처럼 줄을 당겨서 작동하게 되어 있습니다. 음악이 멎게 하려면 어떻게 해야 할까요? 한 번 더 당기기만 하면 됩니다.

이 디자인의 핵심은 익숙한 작동 방식을 사용했다는 것입니다. 누구든 줄을 당겨 본 경험이 있을 거예요. 후카사와는 사람들이 일상생활에서 줄을 당겨서 기계를 작동시키는 모습을 눈여겨보았고, 그런 사람들의 행동을 제품 디자인에 활용한 것입니다.

똑똑한 사람이든 그렇지 않은 사람이든 한눈에 보고 알아차려서 어떤 행동을 유도하도록 디자인할 때 '어포던스'라는 말을 사용합니다. 예를 들어, 문에 둥근 손잡이가 달려 있다면 돌려서 여는 행동을 유도하지요. CD 플레이어에 줄을 달아 놓은 것은 당기는 행동을 유도한 것입니다. 어포던스가 좋은 디자인은 작동하기가 어렵지 않아서 실수할 일이 거의 없습니다. 후카사와는 사람들의 행동을 유심히 관찰해서 이와 같이 어포던스가 좋은 디자인을 해 왔답니다.

후카사와가 디자인한 제품은 대부분 사람들의 행동 특성에서 아이디어를 얻어 만들어졌습니다. 그것이 디자인의 출발점이라

고 생각하기 때문입니다. 물론 어떤 디자이너든 사람들이 그 물건을 찾는 이유와 사용 방식을 미리 조사하곤 합니다. 하지만 후카사와는 흔히 놓치기 쉬운 사소한 것도 유심히 본다고 합니다.

스탠드 조명 디자인에서도 그런 특징을 쉽게 발견할 수 있답니다. 후카사와는 직장을 다니는 사람들이 퇴근 후 침대 곁에 있는 조명 아래에 열쇠 뭉치, 시계, 휴대 전화를 줄줄이 늘어놓는 습관을 눈여겨보았어요. 그래서 조명 받침을 오목한 그릇처럼 바꾸어 놓았습니다.

후카사와는 상품으로 판매하는 제품뿐 아니라 미술관에서 선보일 작품을 만들어 내기도 합니다. 그는 밀라노와 쾰른에서 열린 '비트라 디자인 컬렉션'에서 의자 시리즈를 선보였습니다. 의자에 대한 그의 해석을 보여 주는 이 연작은 흔히 사람들이 엉덩이를 걸치는 다양한 재료를 다룹니다. 예컨대 짚 더미, 돌계단, 여행용 가방에서 탱탱볼에 이르기까지 의자의 용도가 아니면서 의자로 애용되는 것들을 친절하게도 의자답게 변형시켜 주었지요. 편한 의자나 세련된 의자를 보여 주기보다는 앉는 행위와 습관에 주목한 작품인 셈입니다.

군더더기 없이

간결한
디자인

후카사와 나오토는 대학에서 디자인을 전공한 뒤에 세이코 엡손사 연구 팀에 입사했습니다. 그러나 제품을 제조하는 기업보다 디자인 전문 회사에 관심을 갖게 되어 미국의 디자인 회사인 아이디오에 들어갔습니다. 그 후 일본 스튜디오인 '아이디오 도쿄'가 설립되면서 책임자를 맡게 되어 다시 일본으로 돌아왔습니다.

2003년에 아이디오 도쿄를 떠나서 '나오토 후카사와 디자인'을 설립하고 본격적으로 이름을 알리기 시작했습니다. 세계적인 가구, 조명, 문구, 가전 회사의 디자인을 맡았는데 2008년부터는 삼성전자의 프로젝트를 진행했습니다.

주니어 대학

그중에서 2009년에 발표한 '넷북'이 후카사와의 대표적인 디자인입니다. 일반적으로 노트북은 값도 비싸고 성능을 중요하게 생각하기 때문에 고급스러우면서도 사무적인 느낌이 강조되었습니다. 또 남성적인 이미지가 강해서 여성에게는 그리 어울리지 않았습니다.

후카사와가 디자인한 넷북은 작은 손가방처럼 모서리가 둥글고 귀여운 모양이라서 패션 액세서리처럼 친숙한 이미지입니다. 손가방을 열고 닫듯이 화면을 펼치고 접는다거나 발랄한 색을 여러 가지로 마련해 마음에 드는 것을 고를 수 있게 했습니다. 무엇보다도 군더더기 없이 간결한 것이 큰 특징입니다.

후카사와가 디자인한 다른 제품들도 이처럼 간결합니다. 흔히 유명한 디자이너들이 독특한 스타일을 고수하는 것에 비하면 무덤덤하리만치 소박한 점이 오히려 특성이라 할 수 있지요.

후카사와는 일본 '무지' 제품을 기획할 때도 참여했습니다. 무지는 아무런 상표가 없는 것입니다. 공책이든 연필이든 아무런 패턴이나 장식도 없고 종이나 나무의 원래 색과 질감을 그대로 사용합니다. 후카사와를 비롯한 여러 디자이너가 무지 제품을 디자인했지만 누가 디자인했는지 굳이 표기하지 않습니다. "천연 그대로의 느낌을 살려서 일상생활에 꼭 필요한 기본적인 디자인을 고집한다."는 무지의 철학은 후카사와가 추구한 디자인

의 방향과도 같습니다.

　제품의 표면에 특별한 질감을 주고 자극적인 패턴을 입힌 디자인이 많다 보니 이처럼 간결한 디자인이 오히려 눈에 더 잘 띄게 되었습니다. 간결함이라는 특성은 일본 디자인의 전통과도 연결되어서 세계적으로 주목받기 시작했고, 스타일이 없는 디자인이 오히려 '무지 스타일'이라는 이름으로 알려졌습니다.

평범한,

너무나
평범한

사람들의 행동을 관찰하고 이것을 반영하여 간결한 디자인을 하는 후카사와의 디자인 방향은 아이디오에서 일할 당시에 발표했던 '무의식' 시리즈에서 시작되었습니다. 여기서 말하는 '무의식'은 정말로 의식을 하지 않는 상황을 가리킵니다. 무의식 상태와 디자인을 연결한다는 것은 어찌 보면 엉뚱한 발상이지요. 의식을 하면서 사물과 이미지를 보고 판단하는 것이 상식이니까요.

하지만 후카사와는 사람들이 무의식적으로 행동하는 습관들이 디자인의 중요한 단서가 된다고 주장합니다. 그래서 사람들의 행동 습관을 사진으로 기록하고 그것을 반영한 디자인을 내

주니어 대학

놓았습니다. 우산 손잡이에 홈을 파 놓은 디자인도 그런 작업의 결과입니다. 횡단보도에서 신호를 기다리면서 우산 손잡이에 비닐 봉투를 걸어 두곤 하는 습관을 포착한 것이지요. 그다지 쓰임새가 많진 않겠지만 뭔가를 덧붙이는 것이 아니라 살짝 덜어 내는 것으로도 새로운 디자인이 된다는 것을 보여 줍니다. 우산을 모아 둔 곳에서는 그 작은 부분의 변화가 다른 우산들 가운데 두드러져 보일 거예요.

후카사와의 디자인을 지켜본 영국 디자이너 재스퍼 모리슨은 '평범한'이라는 낱말을 떠올렸습니다. 세계적인 디자이너인 모리슨도 소박할 만큼 평범한 디자인을 해 왔던 터라 이 두 디자이너는 평범함에 대해 이야기를 나누었답니다.

그러고는 자신들이 디자인한 것뿐 아니라 일상 사물에서도 평범한 특징을 찾게 되었지요. 아주 평범해서 오랫동안 사람들의 사랑을 받아 온 물건들을 찾았던 것입니다. 일본의 전통적인 간장병이라든가 맥줏집에서 흔히 사용하는 병따개 같은 것이었습니다. 물건을 모아 놓고 보니 정말로 평범하게 보였고 그 평범함을 강조해서 이 물건들에 '슈퍼노멀'이라는 이름을 붙였습니다.

평범함은 부족하다거나 나쁘다는 의미가 아니라 소중한 가치로 보아야 한다는 의미였습니다. 후카사와의 디자인에는 이러한 가치가 담겨 있었고 슈퍼노멀이라는 말은 그것을 표현해 줄 적

절한 낱말이었습니다. 후카사와와 모리슨은 이 물건들을 모아서 전시회를 열었습니다.

후카사와는 유명 브랜드의 제품도 디자인했는데 신선한 아이디어가 돋보였어요. 세계적인 패션 디자이너 이세이 미야케의 브랜드를 위해 디자인한 '트웰브(twelve)' 시계는 일반적인 시계에 들어가는 모든 요소를 빼고 12각형과 시곗바늘만 넣었지요.

문구 회사 라미를 위해 디자인한 '라미 노토' 볼펜은 삼각형

의 몸체에 길쭉한 홈을 파 놓아서 옷에 꽂는 클립 역할을 하도록 했습니다. 클립 역할을 하는 부분이 몸체에서 바깥으로 튀어나온 다른 볼펜들과 전혀 다른 방식으로 디자인했지요. 결코 평범해 보이지는 않지만 여전히 세심한 관찰력과 간결함의 특징이 잘 드러나 있습니다.

후카사와가 디자인한 결과물들은 그것이 제품이든 실험적인 작업이든 마치 예전부터 있었던 것처럼 존재감이 약해 보이기도 합니다. 그렇지만 자세히 보면 환풍기, 우산과 같이 우리가

그냥 지나친 것에서 새로운 가치를 발견했음을 알 수 있습니다. 평범한 것에서 특별한 것을 찾아낸다고나 할까요?

　유명한 디자이너들이 자극적인 스타일로 관심을 얻곤 하는데 그렇기 때문에 후카사와 디자인의 평범함이 오히려 더 돋보이고 사람들의 관심을 끌게 되었습니다.

Savier
Mariscal

"내가 좀 동안이지? 내 디자인도 그래."

다양한

캐릭터의

아버지!

하비에르 마리스칼

바르셀로나 올림픽 마스코트

'코비'

큰 행사를 할 때면 마스코트를 만듭니다. 전 세계 사람들이 관심을 갖는 가장 큰 행사라면 아무래도 올림픽이겠지요. 올림픽이 열릴 때마다 마스코트를 만들어서 사람들에게 친근감을 줍니다. 2012년 런던 올림픽의 마스코트는 '웬록'이라고 하는 외눈박이였지요. 1988년 서울 올림픽의 마스코트는 무엇일까요? '호돌이'지요. 그런데 서울 올림픽 폐막식에서 호돌이 옆에 몹시 낯선 마스코트가 하나 등장했답니다. 그다음 올림픽 개최지인 바르셀로나에서 다시 만날 것을 기약하면서 마스코트 '코비'가 미리 선을 보인 것입니다.

코비는 여러 면에서 호돌이와 달랐습니다. 호돌이를 디자인

했던 1983년까지만 해도 선과 색상이 깔끔하게 정리된 것이 좋은 디자인이라고 여겨졌기 때문에 조금은 딱딱한 느낌이었어요. 더구나 개인 컴퓨터가 나오기 한참 전이었고 요즘처럼 컴퓨터로 그래픽 이미지를 만들 수 없었기 때문에 자와 컴퍼스로 그려 낸 형태였지요. 호돌이보다 5년 뒤에 등장한 코비는 요즘 우리가 흔히 쓰는 그래픽 프로그램을 사용하게 된 시기였기 때문에 자유로운 형태가 나올 수 있었어요. 아마 두 그림을 비교해 보면 바로 알 수 있을 거예요.

코비는 늑대인지 개인지 분명하지 않은 이미지에다 대충 손으로 그린 것 같아서 올림픽 사상 가장 도발적인 인상을 주는 마스코트로 사람들에게 기억되었답니다. 호돌이를 디자인한 김현 디자이너도 코비를 보는 순간 충격을 받았다고 해요. 무척 재미있고 자유로운 이미지였기 때문이지요.

코비를 디자인한 사람은 스페인의 디자이너 하비에르 마리스칼입니다. 그는 독특하게도 카탈루냐의 양치기 개를 모델로 삼아 코비라는 마스코트로 만들었습니다. 마리스칼은 자신과 같은 평범한 사람들의 이미지를 마스코트에 담고 싶었다고 해요. 실제로 코비는 디즈니 캐릭터들이 갖고 있던 상투적인 이미지와 스포츠 행사 마스코트의 경직된 형태를 벗어난 시도로 높이 평가받았지요. 코비는 「코비와 친구들」이라는 애니메이션으로 제

작되었고 여러 캐릭터로도 변형되었어요. 상업적으로도 성공한 코비는 스페인 디자인의 독특함이 지닌 힘을 보여 주었습니다.

그로부터 10년 뒤 마리스칼은 '하노버 엑스포 2000'의 마스코트를 디자인하여 다시금 주목을 받았습니다. 마스코트 '트윕시'는 인간, 자연, 기술을 주제로 했던 하노버 엑스포를 알리는

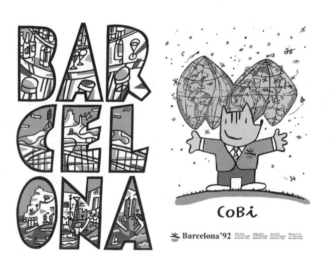

캐릭터로 개발되어 애니메이션 시리즈로도 제작되었답니다. 이 애니메이션은 세계 100여 나라에 판매되었고 국내에서도 「접속! 트윕시」라는 제목으로 방영되었지요.

트윕시는 컴퓨터를 통한 가상 세계에서 이메일을 배달하는

캐릭터로 그려졌어요. 요즘은 이메일을 보내는 것이 자연스러운 일이 되었지만 1990년대에는 우체국에서 편지를 보내는 장면을 연상하는 사람이 대부분이었어요. 그래서 이메일을 보내면 트윕시가 편지 봉투를 들고 사이버 공간을 날아가는 모습으로 그렸답니다. 새로운 기술을 쉽고 재미있게 설명한 것이지요.

난독증을
앓은

소년

 마리스칼은 1950년 스페인 지중해 연안 지방
인 발렌시아에서 태어났습니다. 어린 시절 그는 글을 읽고 쓸
수 없는 난독증을 앓았습니다. 다른 사람과 글로 소통할 수 없
어 그림으로 대신 마음을 전하기 시작했지요. 지금도 마리스칼
은 그림으로 생각을 정리하고 아이디어를 풀어낸다고 합니다.
그에게 장애가 되었던 병은 오히려 독창적인 능력을 발휘하게
해 주었습니다. 마리스칼은 동물을 만화로 수없이 그리기도 했
는데 이것이 훗날 다양한 캐릭터를 탄생시킨 힘이 되었습니다.
 1970년에 바르셀로나로 이사한 뒤에는 본격적으로 디자인 교
육을 받았습니다. 엘리사바 디자인 학교에 입학하게 되었고 어

릴 때부터 즐겨 그렸던 만화를 전문적인 작업으로 발전시켰습니다.

마리스칼은 스페인 디자인의 감성을 물씬 풍기는 일러스트레이션으로 잘 알려졌어요. 하지만 1980년부터는 가구와 인테리어 디자인도 했고 조각과 회화, 애니메이션에 이르는 다양한 분야에서 뛰어난 창의력을 선보였답니다. 신발을 만드는 회사인 캠퍼의 '캠퍼 포 키즈'와 패션 브랜드인 에이치앤엠(H&M)을 위해 디자인한 사례를 살펴보면 마리스칼이 여러 분야를 넘나드는 뛰어난 인물임을 확인할 수 있습니다.

캠퍼는 캐주얼한 신발로 잘 알려져 있었는데, 2007년부터 어린이를 위한 신발을 만들기 시작했습니다. '캠퍼 포 키즈'라는 브랜드를 준비할 때 마리스칼이 참여하게 되었습니다.

브랜드는 새로운 상품을 만들 때 사람들에게 그 상품의 이미지를 각인시키기 위한 것이기 때문에 다각적인 노력이 필요합니다. 여러분도 좋아하는 특정한 상표의 신발이나 옷이 있지요? 그 신발과 옷이 맘에 들기도 하지만 광고가 멋지고 가게 분위기도 맘에 들어서 좋아할 수도 있을 것입니다. 또 여러 친구들이 그 상표가 붙은 신발을 신기 때문에 좋아할 수도 있고요. 이처럼 어떤 상품이나 상표의 이미지를 만드는 것을 '브랜딩'이라고 하는데 마리스칼은 캠퍼 포 키즈의 브랜딩을 훌륭하게 해냈습

니다.

어린이의 시선으로 어린이만이 인식할 수 있는 세계를 만들자는 것이 마리스칼이 목표한 브랜딩의 핵심이었습니다. 디즈니의 정형적인 캐릭터와 달리 상상 속 동물 캐릭터를 자유로운 드로잉과 강렬한 색채로 구성해서 심벌과 로고를 만들었습니다.

캠퍼 포 키즈, 디자인: 하비에르 마리스칼

상품 안내 책자와 신발을 포장하는 상자도 직접 디자인했고 심지어 애니메이션까지 만들어서 웹 사이트에 올렸답니다. 어린이의 상상력을 자극할 요소들을 곳곳에 적용한 것이지요.

에이치앤엠을 위해서 디자인할 때는 또 다른 시도를 했습니다. '패션이란 누구를 위한 것인가?' 하는 아주 근본적인 질문을 던진 것이지요. '모두가 누릴 수 있는 패션!'이라는 슬로건을 내

주니어 대학

걸어서 가격이 저렴한 옷을 만드는 에이치앤엠의 이미지를 잘 살려 냈습니다.

누구나 부담 없이 옷을 구입할 수 있다는 의미를 캐릭터에도 담아내려고 했습니다. 쇼핑백에는 사람 얼굴을 넣었고 가게 곳곳에도 사람 얼굴로 가득 채웠어요. 누구의 얼굴일까요? 한 얼굴씩 보면 아무도 아니지만 여러 얼굴은 누구든 닮았다고 할 수 있어요. 모두가 누릴 수 있는 패션이라고 했는데 마리스칼은 '모두'라는 막연한 개념을 수많은 평범한 사람들의 얼굴을 표현하는 것으로 해결했습니다. 특별한 인물을 모델로 내세우는 방법 대신 다양한 사람들의 얼굴을 그려서 평범함과 친숙함을 나타냈고, 이 그림들이 로고와 겹쳐지면서 신선하고 활력적인 이미지를 연출한 것이지요.

이 디자인이 티셔츠는 물론이고 에이치앤엠 매장의 진열대와 벽면까지 고스란히 이어졌습니다. 쇼핑백부터 인테리어까지 모든 것이 마리스칼의 드로잉에서 시작되었지요.

어떤 이미지를 우리가 볼 수 있게끔 시각화하는 것은 디자이너의 중요한 능력입니다. 시각화한다는 것은 종이에 인쇄된 것만을 뜻하지는 않아요. 인테리어와 같이 공간에 표현하는 것도 포함되지요.

흔히 그래픽 디자이너는 평면적인 것을 다루니까 인테리어와

는 상관없다고 생각할 수도 있습니다. 하지만 결국에는 사람들이 눈으로 보면서 어떤 인상을 받게 되기 때문에 쇼핑백이든 인테리어든 모두 시각적이라고 할 수 있지요. 심지어는 건물도 시각적인 것입니다. 마리스칼은 우리가 눈으로 보면서 느낄 수 있는 것은 모두 디자인하려고 했답니다.

그림에서
튀어나온

또 다른 세계

여러분은 만화 주인공이 어느 날 만화책이나 텔레비전에서 튀어나오는 상상을 해 봤나요? 마리스칼의 그림이 정말로 우리가 사는 세상에 나타났어요. 물론 살아 움직이지는 않지만요. 마리스칼은 그동안 그려 온 캐릭터들을 어린이 가구로 탈바꿈시켰습니다. 때문에 가구 디자이너가 창작한 것과는 전혀 다른 구조와 형태를 갖춘 어린이 가구를 만들게 되었어요.

'미투' 시리즈로 불리는 마지스의 어린이 가구들은 마치 그림책에서 하나씩 불러낸 듯해요. 그중에서 '훌리안 체어'와 '블록 책장'은 가구이기도 하고 장난감이기도 하답니다. 사실 어린이들은 가구와 장난감을 구분하지 않지요. 마리스칼은 어린이에

게 가구가 어떤 의미인지를 잘 파악해서 디자인에 그대로 반영한 것입니다.

2009년 봄에는 본격적으로 어린이들을 위한 새로운 세계를 연출할 제품을 디자인해서 전시했습니다. 바로 '빌라 홀리아'라는 장난감 집이랍니다. 이 장난감 집은 흰색 골판지에 검은 선으로만 그려진 아주 단순한 모양이에요. 거기에 어린이가 스티커

주니어 대학

를 붙이거나 그림을 그릴 수 있답니다.

플라스틱으로 알록달록 만든 장난감 집에 비하면 아무런 장식이 없는 골판지 집이 밋밋해 보일 겁니다. 하지만 여기에 어린이의 손이 닿으면 세상에 하나밖에 없는 집이 탄생합니다. 마리스칼은 멋진 장난감 집을 미리 디자인하지 않고 어린이가 직접 자신의 집을 만들어 놀게 하는 창의적인 방법을 택한 것입니다.

다른 화가들의 작품과 연관된 가구도 있어요. 1995년에 디자인한 '알레산드라 의자'가 바로 그런 가구예요. 조각 천과 가죽을 이어 붙여서 마치 호안 미로와 파블로 피카소의 그림을 입체로 구성한 듯한 느낌을 줍니다. 의자라면 으레 좌우 대칭이라는 생각에서 벗어난 디자인이지요.

대부분의 기업은 특정한 예술가와 디자이너의 명성을 보고서 디자인을 의뢰하곤 합니다. 패션 디자이너에게 전자 제품 디자인을 맡기기도 하고 인테리어 디자이너에게 자동차 디자인을 맡기는 경우도 있습니다. 그런데 유명한 디자이너라도 생소한 분야의 디자인을 잘 해내는 경우는 드뭅니다. 때문에 그 디자이너가 즐겨 쓰는 그래픽 이미지를 입체물에 적용하는 단순한 수준에 머물기도 합니다.

그러나 마리스칼의 경우는 오랫동안 그래픽과 제품, 공간의 디자인을 병행해 왔고, 복잡한 의미를 어느 것에나 간결하게 구사

하는 디자이너의 손맛이 살아 있다는 점에서 단연 돋보입니다.

최근에는 디자이너로서 영역을 더욱 확장하여 영화에도 참여했습니다. 영화 포스터는 물론이고 페르난도 트루에바, 토노 에란도와 함께 「치코와 리타」라는 장편 애니메이션을 제작한 것입니다. 어린 시절 만화를 그리면서 꿈꾸었던 세상을 디자이너가 되어 평면과 입체, 영상으로 차근차근 표현해 왔다고 할 수 있습니다.

3부

디자인학,
뭐가
궁금한가요?

01

많이 팔리면
좋은
디자인인가요?

어떤 상품을 많은 사람들이 구입한다면 확실히 인기를 얻은 것이라고 할 수 있습니다. 한 디자인이 성공했느냐 아니냐를 상품의 판매량으로 따지는 사람들도 있습니다. 그래서 판매량을 높이기 위해 값싸고 자극적으로 디자인하는 경우도 종종 있지요. 그렇게 만든 상품은 홍보 전략 덕분에 반짝 인기를 얻을지는 몰라도 인식이 좋지 않게 됩니다. 결국 사람들의 관심에서 금방 멀어지지요.

예를 들어, 인기 있는 캐릭터를 이용한 문구류가 일시적으로 폭발적인 인기를 누리는 경우가 있습니다. 하지만 이것을 좋은 디자인이라고 하지는 않습니다. 오히려 수십 년 동안 디자인이 거의 바뀌지 않고도 꾸준히 판매되는 노트와 필기구 중에서 좋은 디자인을 찾을 수 있습니다. 좋은 디자인이라고 평가받는 것은 이처럼 오랫동안 사랑받고 특별한 디자인으로 기억됩니다.

대중적으로 인기를 얻는 할리우드 영화가 있는가 하면 작품성이 높은 저예산 영화도 있지요. 후자의 경우는 인기가 적어서 흥행을 하진 못했어도 영화사에서 중요한 의미를 갖습니다. 디자인도 이와 마찬가지로 당장 시장에서 성공하지는 못했지만 좋은 디자인으로 모범이 되는 경우가 있습니다.

북유럽에서 디자인된 가구 중에는 그리 많이 판매되지는 않아도 오랫동안 꾸준히 생산되는 예를 찾을 수 있습니다. 이런

주니어 대학

가구는 디자인 서적뿐 아니라 잡지에 자주 등장하고 영화에도 그 나라를 상징하는 소품으로 나오곤 합니다. 그 가구를 제조하는 회사는 예나 지금이나 규모가 크지 않지만 그 회사 가구의 디자이너를 자랑스러워합니다. 판매량과 상관없이 사람들에게 상상력을 불러일으키고 감동을 준 좋은 디자인의 경우라 할 수 있지요.

모든 디자인이 꼭 팔기 위해서만 존재하지는 않습니다. 공공적인 성격을 갖는 디자인도 있습니다. 이런 디자인은 판매보다는 많은 사람들에게 도움을 주기 위해 만드는 것입니다. 도로 표지판이나 지도가 잘 디자인되었다면 길을 찾아갈 때 큰 도움이 됩니다. 반대로 잘못 디자인되었다면 정보가 정확히 전달되지 않아서 사람들이 엉뚱한 길로 들어설 수 있겠지요.

공원이나 기차역과 같은 공공장소가 공간 디자인이 잘되어 있다면 들어섰을 때 쾌적한 느낌을 얻을 수 있고 벤치에서 편히 쉴 수도 있을 겁니다. 이 역시 팔기 위해서 디자인된 것은 아니지요. 이처럼 이윤을 얻기 위한 기업의 활동에 걸맞게 상업적인 가치가 높은 디자인이 있는 반면에 공공성과 사회적인 가치가 높은 디자인도 있습니다.

디자이너가 되려면
그림을 잘 그려야
하나요?

그림만 그려서 되는 게 아니라고요?
결국 공부를 해야 됩니까?

대체로 디자이너가 만들고 그리는 솜씨가 뛰어난 것은 사실입니다. 또 그림 실력이 있다면 디자이너로서 좋은 자질을 갖추었다고 할 수 있습니다. 그림을 잘 그린다는 것은 사물과 이미지를 잘 파악하는 능력이 있다는 것을 뜻하기 때문입니다.

특히 일러스트레이션이나 애니메이션 분야에서 활동하는 디자이너는 그림 솜씨가 뛰어나야 하겠지요. 컴퓨터로 그래픽 프로그램을 사용한다고 해도 손으로 창작하는 훈련이 되어 있지 않으면 좋은 이미지를 창작하기가 어렵습니다.

그림을 그리는 것을 '드로잉'이라고 표현하기도 합니다. 드로잉은 그림을 잘 그리는 능력과는 조금 다를 수 있습니다. 왜냐하면 디자인에 필요한 드로잉은 풍경화나 정물화와 같이 눈에 보이는 것을 그대로 그리는 것이 아니기 때문입니다.

디자이너의 드로잉은 생각을 형태로 옮겨 내는 능력이라고 말할 수 있습니다. 내가 낸 아이디어를 말만으로도 설명할 수 있지만 시각적으로 표현해 보여 주면 이해가 더 잘되겠지요? 또 다른 사람들과 함께 아이디어를 낼 경우에도 그것을 시각적으로 표현할 때 오해가 줄어듭니다. 이처럼 설명을 하기 위한 그림 실력이 필요한데, 입시 미술에서 요구하는 석고 데생을 잘한다고 해서 꼭 설명을 위한 그림을 잘 그리는 것은 아닙니다.

디자인은 시각적으로 이미지를 만드는 것뿐 아니라 눈에 보

이지 않는 것을 디자인하기도 합니다. 경험 디자인, 서비스 디자인은 과정을 논리적으로 디자인하는 것입니다. 이 경우에는 그림을 그리는 능력보다 창의적 사고가 더 중요하지요.

실내 공간을 디자인한다고 하면, 벽의 색을 바꾸거나 새로운 가구를 디자인하는 것으로 생각하기 쉬워요. 하지만 사람들이 어떤 경로로 움직이는지 확인하고, 원래 있던 가구와 설비 배치만 바꾸어도 실내 공간이 더 좋아질 수 있습니다. 이것 역시 디자인이지요.

그러니까 그림을 반드시 잘 그려야 좋은 디자이너가 된다고 할 수는 없습니다. 새로운 개념을 세우고 합리적인 해결책을 제시할 수 있는 능력, 그리고 상상력이 더욱 중요한 디자인 분야도 있으니까요. 그래서 대학의 디자인 관련 학과 중에는 실기 시험을 치르지 않는 곳도 있습니다.

주니어 대학

03

디자인학과를
졸업하면 모두
디자이너가 되나요?

디자인을 전공하는 것은 디자이너로서 기본적인 자격을 갖추는 것이지만 모두가 디자이너가 되는 것은 아닙니다. 디자인 실무보다는 디자인 연구에 더 관심을 갖고 깊이 있는 공부를 하는 경우도 있습니다.

디자이너가 활발한 활동을 할 수 있도록 여건을 만드는 일도 직접 디자인을 하는 일 못지않게 중요합니다. 예를 들어, 디자이너와 새로운 디자인을 소개하는 일이 필요합니다. 디자인 평론가, 디자인 잡지의 편집자, 기자 들이 이런 역할에 포함됩니다. 이 전문가들은 디자이너에 비하면 아주 적은 인원이지만 디자인 정보를 전하고 일반인들이 디자인을 이해하는 데 도움을 주는 중요한 역할을 합니다.

정부 기관, 공공 기관에서 행정을 맡는 디자인 전문가도 있습니다. 디자인 공무원, 디자인 진흥 기관과 디자인 연구소의 연구원이 여기에 해당됩니다. 디자인의 학문적인 가치를 높이고 전문 교육을 맡는 디자인 연구자도 있습니다.

기업에서 일하는 디자인 전공자가 모두 디자이너로만 활동하지는 않습니다. 보통 디자인 전공자라면 디자인 부서에서 실제 상품을 구체적으로 디자인하는 경우가 많지만 기획이나 홍보 부서에서 일하기도 합니다.

기업 내의 디자인 부서에도 직접 디자인을 하지는 않는 사람

이 있습니다. 디자인 업무를 관리하는 프로젝트 매니저입니다. 또 전체 업무 운영을 책임지는 디자인 경영자도 있습니다. 기업의 최고 경영자를 'CEO(chief executive officer)'라고 부르듯 디자인 최고 경영자를 'CDO(chief design officer)'라고 부른답니다.

이처럼 디자인학과를 졸업한 뒤에는 디자이너뿐 아니라 연구하는 사람, 기획하는 사람, 경영하는 사람이 될 수 있습니다. 이들이 제각기 중요한 역할을 맡고 모두 함께 노력하면 그 결과로 좋은 디자인이 탄생하게 됩니다. 그러니까 디자인을 전공하면서 자신의 적성에 맞게 다양한 진로를 선택할 수 있답니다.

04

컴퓨터만 다루면
누구나 디자인할 수
있는 것 아닌가요?

개인용 컴퓨터에서 사용하는 디자인 전용 프로그램이 등장하기 전에는 디자인 교육을 받지 않은 일반인이 디자인 작업을 하기가 힘들었습니다. 제도판에서 자와 컴퍼스를 이용해 디자인 도면을 그리는 등 아날로그 방식으로 이미지를 가공했기 때문입니다. 그러자면 오랫동안 손에 익은 기술이 필요했습니다.

또 복잡한 전체 과정을 이해하고 의도한 대로 결과물을 만들어 내는 감각이 몹시 중요했습니다. 예컨대 소책자 한 권이나 포스터 한 장을 디자인하는 것도 보통 일이 아니었지요.

요즘에는 일러스트레이터나 인디자인과 같은 프로그램을 사용해서 일반인도 간단한 포스터나 책 정도는 만들 수 있습니다. 아마 여러분 중에도 이런 작업을 할 수 있는 친구가 있을 거예요. 설계, 모델링 프로그램도 이전보다 훨씬 쉬워졌고 3D 프린터로 소품을 직접 만들어 볼 수도 있으니 이제는 누구나 디자인할 수 있는 시대가 되었습니다.

그럼에도 전문적인 디자인 일은 위와 구별되는 차이가 있습니다. 예를 들어 볼까요? 누구나 음식을 만들어 먹을 수 있습니다. 그런데 요리를 할 줄 아는 것과 요리를 잘하는 것은 다릅니다. 물론 요리를 잘하는 개인도 있지만 요리사는 요리를 잘하는 것은 기본이고 그 이상을 할 줄 압니다. 음식의 맛, 영양, 위생, 서비스 등을 하나하나 신경 써서 식당을 찾는 사람들에게

제공할 줄 아는 전문가가 바로 요리사입니다.

디자이너가 사용하는 프로그램을 다룰 줄 아는 것과 디자인을 잘하는 것의 관계도 마찬가지로 이해할 수 있겠지요. 디자인 전문가는 사용자와 사용 환경에 대해 이해해야 하고, 디자인 결과물이 생산되고 유통되는 과정에서 일어날 수 있는 문제를 미리 파악해야 합니다. 또 디자인이 사회적으로 어떤 영향을 미칠지도 생각해야 합니다. 그러니까 결국 디자인 관련 프로그램을 다루는 것은 디자인 작업을 할 수 있는 능력 중 한 부분입니다.

05

디자인학과에서는
무얼
배우나요?

대학에 입학하면 어느 학과든 공통으로 공부해야 하는 교양 과정을 우선 거칩니다. 디자인학과에서는 디자인 활동을 하는 데 필요한 기본 능력을 갖추는 수업을 받습니다. 학교마다 조금씩 차이가 있지만 대부분 첫해에 기초 조형 교육을 받습니다. 평면 이미지를 다루기도 하고 입체물로 추상적인 개념을 표현하기도 합니다.

이와 함께 기본적인 도구를 다루는 훈련도 합니다. 디자이너가 쓰는 컴퓨터 프로그램을 익히고 표현 재료를 다루는 경험을 쌓습니다. 도구를 다루는 훈련은 자신이 생각한 디자인을 확인하고 다른 사람에게 보여 주기 위해서 꼭 필요한 과정이기 때문에 디자이너가 될 사람이라면 기초를 탄탄히 해야 할 부분이지요. 새로운 아이디어를 그래픽으로 표현하고 모형을 만들고 영상을 편집하는 것이 여기에 포함됩니다.

그런 다음에 본격적인 전공 과목을 배웁니다. 전공 수업에는 디자인 프로젝트를 진행할 수 있도록 준비하는 스튜디오 수업, 그리고 디자인 지식을 습득하고 기획력을 갖추기 위한 이론 수업이 있습니다.

스튜디오 수업은 가상의 프로젝트를 처음부터 끝까지 진행해 보는 것으로 구성됩니다. 가상의 프로젝트라는 것은 당장 판매할 상품을 디자인하는 작업이 아니라 각자 주제를 정해서

제안하는 것을 말합니다. 정식 프로젝트를 하기 전에 연습하는 것이라고 생각하면 됩니다. 다양한 디자인 분야의 프로젝트를 진행하면서 자신의 적성을 파악하고 진로를 찾아갈 수 있는 시간이기도 하지요.

스튜디오 수업 중 어떤 수업은 주제와 관련된 기업들과 공동으로 진행하는 경우도 있습니다. 기업 입장에서는 참신한 아이디어를 얻고, 학생들은 졸업 후에 디자이너로 일하는 과정을 간접적으로 경험하는 기회가 됩니다.

이론 수업에서는 디자인사와 디자인론, 디자인 방법론, 리서치 등을 배웁니다. 디자인학의 역사적 배경과 주요 이론을 당연히 알아야 하겠지요. 또 디자인을 하는 데 필요한 방법들, 예를 들면 자료를 조사하는 방법, 아이디어를 발전시키는 방법, 자신의 디자인을 설득력 있게 설명하는 방법까지 배웁니다. 그러고 나면 디자인에 대한 생각, 앞으로 어떤 디자인 철학을 갖고 활동할 것인지를 스스로 정리하게 됩니다.

전체 과정에서 대표적인 결과물을 모아서 포트폴리오라는 것을 만들게 되는데, 이것은 졸업 후에 디자이너로 활동할 때 자신의 주된 관심과 능력을 보여 주는 자료가 됩니다.

대학 교육을 마칠 즈음에 졸업 전시로 자신의 역량을 알리기도 합니다. 기회가 된다면 자신이 희망하는 대학의 졸업 전시회

를 관람하는 것도 좋습니다. 생동감 넘치는 작품을 보는 즐거움을 누릴 수 있을 뿐 아니라, 디자인의 다양한 분야에서 어떤 공부를 하는지 이해하는 데 도움이 된답니다.

디자인과 예술은
무엇이
다른가요?

디자인과 예술의 차이점에 대해서 오랫동안 많은 사람들이 얘기해 왔습니다. 아직도 논란이 많은 것을 보면 그만큼 중요한 주제라는 뜻이겠지요.

오래전에 어떤 이론가가 디자인은 다른 누군가를 위한 창작이기 때문에 기능적이어야 하고, 예술은 기능이 면제된 것이라면서 두 영역의 차이를 설명했습니다. 그럴듯하지요? 그렇지만 패션쇼나 모터쇼를 생각하면 디자인이 꼭 기능적이지 않을 수도 있다는 생각이 듭니다. 패션모델이 입는 파격적인 옷을 사람들이 평소에 입고 생활할 수 있을까요? 모터쇼에 나온 콘셉트카가 정말 도로에서 달릴 수 있을까요? 디자인이 기능적이지 않은 경우가 있듯이 예술이 기능적인 경우도 있습니다. 예술 작품이면서 버스 정류장, 벤치 역할을 하는 것도 있거든요.

어떤 사람은 놓인 위치에 따라 예술과 디자인이 구별된다고 말합니다. 미술관에 놓이면 예술이고, 백화점에 놓이면 디자인이라는 것이지요. 그렇지만 가구 디자이너, 그래픽 디자이너의 작품을 미술관에서 보는 일이 흔해진 오늘날에는 이런 구별이 맞지 않습니다. 그래서 디자인과 예술의 경계가 흐려졌다고 말하기도 하지요.

사실 디자인과 예술을 구분한 지는 그리 오래되지 않았습니다. 역사적으로 보면, 미술가라면 누구나 창작 활동의 일부로서

주니어 대학

디자인에 종사했기 때문입니다. 미술가는 귀족의 요구에 맞게 그림을 그리고 벽 장식을 했지만 사람들은 미술과 디자인을 특별히 구분하지는 않았습니다. 18세기 산업 혁명의 결과로 유럽과 미국에서 미술과 다른 필요가 증가하면서 디자인은 미술과 구별되어 새로운 직업의 영역으로 떠오르게 되었습니다.

결국 디자인과 예술을 확실하게 구분하지는 못하더라도 디자인이 무엇인지만 기억하면 됩니다. 디자인은 제조업자에게 고용되거나 주문을 맡은 숙련된 전문가가 담당하는 전업 활동을 뜻합니다. 그러니까 순수 예술과는 다른 점이 분명히 있습니다.

예술가와 디자이너가 서로의 분야로 활동 범위를 넓혀 가는 경우가 점점 늘고 있습니다. 그럴수록 예술이 이러해야 하고 디자인은 이러해야 한다는 편견을 갖지 않는 태도가 중요합니다.

07

디자이너는
엔지니어와
어떻게 다른가요?

디자이너는 새로운 가능성을 제시합니다. 하지만 실제로 그것을 실현시키는 것은 엔지니어의 손에 달렸다고 할 수 있습니다. 생산할 수 있어야 하니까요. 거꾸로 엔지니어가 혁신적으로 설계를 한다고 해도 사람들의 공감을 얻을 새로운 아름다움을 제시하기는 쉽지 않습니다. 서로 훈련받은 것이 다르기 때문이지요.

디자이너를 양성하는 디자인학과는 대부분 미술 대학에 속해 있습니다. 간혹 공과 대학에 속한 경우도 있고요. 엔지니어를 양성하는 전공 학과는 공학을 다루기 때문에 마땅히 공과 대학 안에 있지요.

오래전에는 엔지니어가 설계한 구조에 디자이너가 겉모습을 디자인하는 식으로 역할을 구분한 적이 있습니다. 엔지니어가 성능을 향상시키는 설계자라면 디자이너는 미적인 측면을 향상시키는 설계자로 본 것이지요. 그런데 요즘은 이렇게 설계가 끝난 뒤에 디자인을 하거나 엔지니어와 디자이너의 역할을 딱 잘라서 구분하는 일은 별로 없습니다.

예를 들어, 새로운 자동차를 발표할 때면 대표 디자이너의 이름을 앞세웁니다. 하지만 실제로는 여러 디자이너들이 참여하게 되고 또 여러 엔지니어들이 제작에 필요한 구체적인 설계를 맡게 됩니다. 이 과정에서 디자인이 조금씩 달라지기 때문에 한 팀이 공동으로 새로운 자동차를 디자인하는 셈이지요.

이들뿐 아니라 색채 전문가와 홍보 전문가 등 디자인 분야의 또 다른 전문가들이 다양하게 참여합니다. 자기 분야에 대한 자부심이 강하다 보니 때론 의견이 대립되기도 하지만 결국 협력 관계로 새로운 자동차를 개발하지요.

물론 디자인과 공학은 각각 고유한 학문 영역이 있고, 디자이너와 엔지니어의 역할도 다릅니다. 상상력과 기술력이라는 가치로 따진다면 아무래도 디자이너는 상상력이, 엔지니어는 기술력이 뛰어나지요. 그런데 요즘은 점점 융합이 중요해지면서 기획 단계부터 함께 참여하는 일이 잦아졌습니다. 게다가 예술가와 디자이너처럼 디자이너와 엔지니어의 경우에도 서로를 조금씩 닮아가고 있답니다. 엔지니어가 창의 설계를 하면서 디자이너에 가까워졌고, 디자이너도 직접 구조를 설계하기도 하지요. 앞에서 만나 본 다이슨이 디자이너이면서 엔지니어인 대표적인 예입니다.

주니어 대학

08

가장 유망한
디자인 분야는
무엇인가요?

디자인 분야가 점점 여러 갈래로 나뉘면서 직종도 다양해졌습니다. 그 가운데 아무래도 인기를 얻는 분야가 있기 마련이지요. 사용자 경험 디자인, 정보 디자인, 서비스 디자인이 여기에 포함됩니다.

이 분야들은 제품 디자인, 그래픽 디자인, 인테리어 디자인에 고루 걸쳐 있어서 여러분이 금방 이해하기는 어려울 수 있습니다. 그러니까 사물을 다루든 이미지를 다루든 공간을 다루든 사람들에게 어떤 경험을 줄 것인가 하는 문제가 중요한 디자인 분야가 되었지요. 또 정보와 서비스를 제공하는 것에도 관심이 높아지니 눈에 보이지 않는 부분까지 디자인하는 것이 요즘 중요한 분야라고 할 수 있습니다.

여기서 한 가지 짚고 넘어갈 내용이 있습니다. 여러분이 태어나기 훨씬 전에는 자동차 디자인이 가장 유망한 디자인 분야였어요. 1990년대에는 영상 디자인과 웹 디자인이 큰 관심을 끌었습니다. 2000년에 들어서자 휴대 전화와 같은 디지털 기기를 디자인하는 것이 한창 유행했어요. 자동차든 웹이든 지금도 모두 중요한 디자인 분야이지만 새로운 분야가 더 인기를 얻고 있습니다.

그렇다면 여러분이 대학을 졸업할 무렵에는 어떻게 바뀔까요? 아무도 장담할 수 없겠지요. 책을 예로 들어 볼까요? 사람

주니어 대학

들이 전자책을 더 많이 보게 될 거라서 종이책이 사라질 것이라는 주장이 있었어요. 하지만 여전히 종이책을 디자인하는 사람들이 있고 지금도 존경받는 편집 디자이너, 타이포그래퍼 들이 있답니다.

정보와 서비스를 디자인하는 일에 관심이 있다면 앞으로 그 분야로 진로를 정하면 좋을 거예요. 하지만 책을 좋아하거나 가구를 좋아하거나 자동차를 좋아한다면 그 분야도 여전히 여러분이 꿈을 펼치기에 충분히 매력 있고 전망이 밝답니다.

사회가 어떻게 바뀌는지 눈여겨본다면 좋아하는 분야의 미래를 충분히 찾을 수 있을 겁니다. 예를 들어, 자동차에 관심 있는 경우를 생각해 볼까요? 앞으로는 지구 환경, 생태계 문제가 점점 더 심각해질 테니 스포츠카보다는 전기 자동차를 디자인하는 분야가 전망이 좋겠지요. 또 여러 사람이 자동차를 함께 이용하는 자동차 공유 시스템을 디자인할 수도 있을 거예요.

디자인은 사회를
변화시킬 수
있나요?

세상을 바꾸는 디자인, 지구를 살리는 디자인 등 디자인으로 우리 삶을 더 좋게 바꿀 수 있다는 구호를 자주 보게 됩니다. 우리 주위에는 더 나은 세상을 꿈꾸면서 실천하는 디자이너들이 있고 그런 디자인 사례들을 쉽게 찾을 수 있습니다.

어려움을 겪는 국가를 돕기 위해 설립된 국제기구와 시민 단체의 활동에 사람들이 적극적으로 참여하도록 캠페인이나 기부 시스템을 잘 디자인하는 것도 한 예가 됩니다. 또 환경 문제를 시각적으로 표현해서 일회용품 사용을 줄이게 하고, 사람의 행동 양식을 고려한 인터랙션 디자인으로 물과 전기를 아껴 쓰게 할 수도 있지요. 사람들이 좋은 습관을 갖도록 유도하고 어떤 장소를 활기차게 바꾸는 일에도 디자인 전문가가 참여하는 경우가 많습니다.

사회를 변화시킬 수 있는 특별한 분야가 따로 있는 것은 아닙니다. 혁신적인 디자인으로 빈곤 지역의 문제를 해결한 사례도 있지만, 디자인 자체가 사회 문제를 해결한다기보다는 사람들이 문제를 바로 알게 해서 실천하도록 돕는 거지요. 결국 디자인은 사회, 문화, 경제에 걸친 다양한 분야와 연계하여 변화를 불러일으킨다고 할 수 있습니다.

분명한 것은 디자인에는 변화를 가져올 잠재력이 있다는 것입니다. 누구나 쉽게 이해할 수 있게 메시지를 전달할 수 있고

또 관심을 끌 만큼 매력적이니까요. 다만 그 잠재력이 사회에 좋은 영향을 미치는 쪽으로 기여할 수 있어야겠지요. 그래서 디자이너의 사회적 인식, 책임감이 중요합니다.

10

우리나라에는
왜 세계적인
디자이너가 없나요?

국내 뉴스에서 해외의 유명 디자이너를 소개하는 경우가 종종 있고, 디자인 잡지나 책에도 해외 디자이너들이 디자인한 사례가 많이 실리곤 합니다. 반면에 우리나라 디자이너들의 활동은 잘 알려지지 않은 게 사실입니다.

해외에서도 인정받는 영화감독, 운동선수, 가수 들의 수에 비하면 우리나라 디자이너 중에 세계적인 디자이너라고 할 수 있는 사람은 상대적으로 적은 편입니다. 그 이유는 무엇일까요?

먼저 대중 매체에서 우리나라 디자이너를 적극적으로 소개하지 않는다는 점을 얘기할 수 있습니다. 예를 들면, 신문의 문화면에서도 디자인 관련 기사가 적다는 것이지요. 간혹 디자이너를 소개하는 경우도 우리나라에 찾아온 외국 디자이너의 인터뷰가 대부분입니다. 게다가 디자인 전문 매체가 여럿인 것도 아니라서 사람들이 소식을 접할 기회가 많지 않습니다.

그다음으로 디자인을 즐기는 문화가 아직 미약하다는 것도 중요한 이유입니다. 문화는 창작자의 힘만으로 발전하기 어렵습니다. 디자이너에게 아무리 뛰어난 능력이 있다고 해도 그것을 알아주고 즐기는 사람들이 없다면 소용없습니다.

뛰어난 감독이 있더라도 함께 영화를 만드는 스태프, 영화 제작을 지원하고 배급하는 기관과 기업, 그리고 무엇보다 영화를 사랑하는 사람들이 있어야 영화를 즐기는 문화가 발전하지요.

디자인도 마찬가지로 좋은 디자인을 찾는 기업, 좋은 디자인을 알아주는 사람들이 있어야 활발해집니다.

예를 들면, 창의적인 젊은 디자이너들에게 기회를 줄 수 있는 경영자가 있고, 그 결과를 비평해 줄 전문가가 있어야 합니다. 디자인 작품을 판매하거나 전시하고 매체에서 소개하여 사람들이 디자인을 접할 수 있는 과정이 자연스레 이어져야 하는 것이지요.

이렇게 보면 우리나라에는 세계적인 디자이너가 없다는 것보다는 아직 잘 알려지지 않은 상태라는 것이 올바른 설명입니다. 여러분은 뛰어난 디자이너가 될 수도 있고, 뛰어난 디자이너가 제대로 활동할 수 있는 환경을 만들어 주는 디자인 전문가가 될 수도 있습니다. 자연뿐 아니라 전문 분야에도 생태계가 존재하기 때문에 디자이너를 비롯한 다양한 디자인 전문가가 필요합니다.